国画入门教程 花鸟画技法

任安兰 编著

人民邮电出版社

北京

图书在版编目（CIP）数据

国画入门教程. 花鸟画技法 / 任安兰编著. -- 北京：
人民邮电出版社，2024.1
ISBN 978-7-115-62863-3

Ⅰ. ①国… Ⅱ. ①任… Ⅲ. ①花鸟画－国画技法－教
材 Ⅳ. ①J212

中国国家版本馆CIP数据核字(2023)第225345号

内 容 提 要

本书是为中国花鸟画初学者打造的专项学习教程。全书共分为7章，第1章介绍必备工具及材料；第2章介绍花鸟画的基本绘画技法；第3章到第6章是花鸟画各分项内容的画法精讲，包含花卉、禽鸟、果蔬、虫鱼画法的精讲；第7章介绍花鸟画的常见配景。全书案例由易到难，除精讲案例外，还提供了丰富参考案例供读者赏析，是一本集技法和案例于一体的花鸟画实用教程。

本书适合中国画初学者及对花鸟画感兴趣的读者阅读。

◆ 编　　著　任安兰
　　责任编辑　陈　晨
　　责任印制　周昇亮
◆ 人民邮电出版社出版发行　　北京市丰台区成寿寺路 11 号
　　邮编　100164　　电子邮件　315@ptpress.com.cn
　　网址　https://www.ptpress.com.cn
　　临西县阅读时光印刷有限公司印刷
◆ 开本：787×1092　1/16
　　印张：6　　　　　　　　　　2024 年 1 月第 1 版
　　字数：142 千字　　　　　　2024 年 1 月河北第 1 次印刷

定价：35.00 元

读者服务热线：(010)81055296　印装质量热线：(010)81055316
反盗版热线：(010)81055315
广告经营许可证：京东市监广登字 20170147 号

花鸟画

在中国画中，凡以花卉、禽鸟等为描绘对象的画，都被称为花鸟画。花鸟画是一个宽泛的概念，描绘的对象除花卉和禽鸟外，还包括了畜兽、虫鱼等动物，以及树木、蔬果等植物。在原始彩陶和商用青铜器上，"花鸟"充满了神秘色彩，保留着图腾的气息。据史书记载，到六朝时期，已出现不少独立形态的花鸟绘画作品，比如顾恺之的《凫雀图》、史道硕的《鹅图》、顾景秀的《蜂雀图》、萧绎的《鹿图》等，虽然现在已经看不到这些原作，但相关著录资料表明当时花鸟画已具有相当高的水平了。

中国花鸟画的立意往往关乎人事，它不是为了描花绘鸟而描花绘鸟，也不是照抄自然，而是将动植物与人们的生活际遇、思想情感紧密联系并加以强化表现。它既重视真，要求花鸟画具有"识夫鸟兽木之名"的科普作用，又非常注意美与善的观念表达，强调其"夺造化而移精神遐想"的怡情作用，主张通过花鸟画的创作与欣赏影响人们的志趣、情操与精神生活，表达作者的思想与追求。

在造型上，花鸟画重视形似而不拘泥于形似，甚至追求"不似之似"与"似与不似之间"，借以表现对象的神采与作者的情意。

在构图上，花鸟画突出主体，善于剪裁，讲求布局中的虚实对比与顾盼呼应，而且在写意花鸟画中，尤善于将发挥画意的诗歌题句，用与画风相协调的书法在适当的位置书写出来，再辅以印章，成为一种以画为主、以文为辅的综合艺术形式。

在画法上，花鸟画因描绘的对象较山水画具体而微，又比人物画丰富，所以设色更具写实色彩或带有一定的装饰意味，而写意花鸟画则笔墨更加简练，具有程序性与不可更易性。

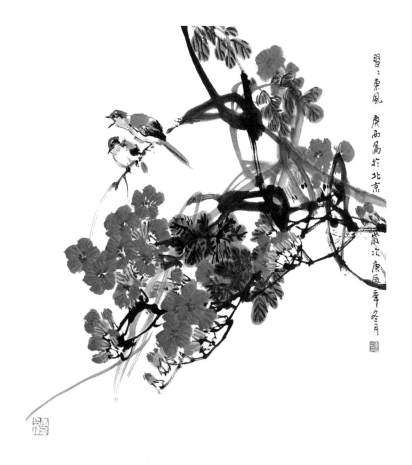

花鸟画的主要人物

赵佶

宋徽宗赵佶酷爱艺术，在位时将画家的地位提到中国历史上最高的位置，成立翰林书画院，即当时的宫廷画院。徽宗把绘画作为科举选拔的一种考试方法，每年以诗词为题目，曾促使了许多创意作品的诞生，成为佳话。他擅长花鸟画，据说他画鸟雀常用生漆点睛，小豆般的鸟雀眼睛在纸绢之上凸出，十分生动。他要求所画花卉，要能够反映出不同季节、不同时间的特定情态。他在人物、山水画等方面也有一定的造诣。

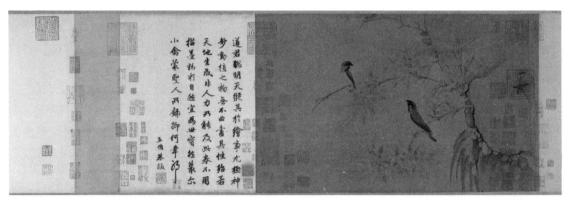

宋 赵佶 竹禽图

徐渭

徐渭是明代杰出的书画家、文学家。他继承了梁楷的减笔笔法和林良、沈周等的写意花卉画法，擅长画水墨花卉。他用笔放纵，画残菊败荷，水墨淋漓，古拙淡雅，别有风致。

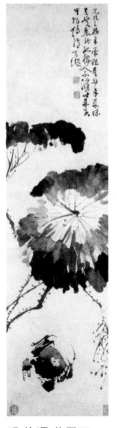

明 徐渭 黄甲图

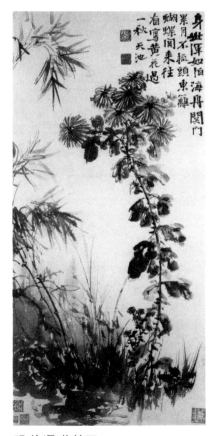

明 徐渭 菊竹图

陈洪绶

陈洪绶在花鸟画史上做出了超越前人的创造性贡献。其花鸟画的特点是通过将描绘对象夸张变形，使之具有图案化的装饰趣味，从而使笔墨线描和色彩晕染从以往的造型功能中解放出来，取得了一种相对独立的审美价值，高古宁谧的意境，为雅俗所共赏。

朱耷

朱耷擅长画花鸟、山水，其写意花鸟画深受陈淳、徐渭等人的影响。他在传统画法的基础上进行创意发挥，发展出阔笔大写意画法，其画的特点是通过象征寓意的手法，对所画的花鸟、虫鱼进行夸张，以奇特的形象和简练的造型，使画中形象突出，主题鲜明。他甚至将鸟、鱼的眼睛画成"白眼向人"，以此来表现自己孤傲不群、愤世嫉俗的性格，从而塑造出了一种前所未有的花鸟造型。其画笔墨简朴豪放、苍劲率意、淋漓酣畅，构图疏简、奇险，风格雄奇朴茂。

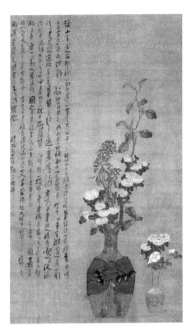

明 陈洪绶 瓶花图

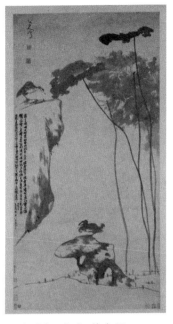

明末清初 朱耷 荷凫图

虚谷

虚谷的画富有趣味。他善于运用巧妙的夸张手法，变形是他的拿手好戏。同时我们还可以从真、舍、直三方面来赏析他的画作。"真"就是在把握物体本质的基础上又能加以大胆的主观夸张，从而达到更传神、高超的艺术境界。"舍"就是对造型的大胆取舍，虚谷的舍，来得狠，舍得妙，手法高明。"直"又是虚谷用笔用线的一个明显特点，其线条简练、凝重，见直方组合，做到了神似而非形似。他作画行笔用线是宁方勿圆、顿中见力、见棱见角、下笔肯定，有着强烈的个性。

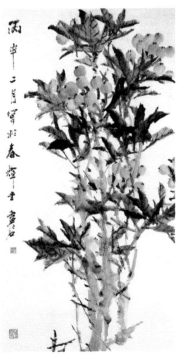

清 虚谷 枇杷图

目录

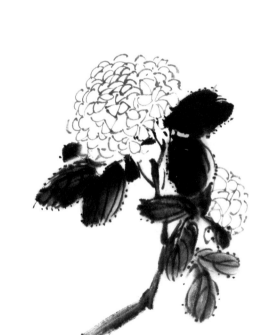

扫码回复【162863】
立即获取 200 分钟跟画视频课

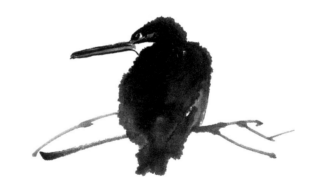

第5章　果蔬画法精讲 / 61

第6章　虫鱼画法精讲 / 79

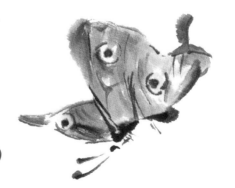

第7章　花鸟画的常见配景 / 91

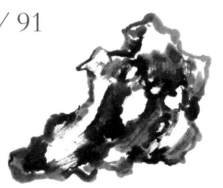

第1章

绘画工具与使用方法

花鸟画是中国传统三大画科之一，是使用中国传统的笔、墨、纸、砚等工具，描绘花、鸟、虫、鱼等对象的画。花鸟画在长期的发展中形成了多种多样的绘画技法和绘画风格，技法上分为工笔和写意两大类。本章主要介绍花鸟画一些简单的绘画工具、笔法，以及用墨和用色技巧，为以后的绘画做准备。

1.1 工具和材料

笔

中国画所用的笔被称为毛笔，毛笔可分为柔毫、硬毫、兼毫等。常用的羊毫属于柔毫，笔性软，吸水量大，宜于点花卉叶、晕水染色，如大小提笔、大苔点笔、染色笔等。狼毫属于硬毫，笔性硬，富有弹性，利于勾勒、画坡石或树干，如叶筋笔、衣纹笔、大小书画笔等。兼毫中有狼毫和羊毫，笔性柔硬相兼，如画笔中的白云笔，可用于画花点叶。另外又有特制的硬毫，如猪鬃笔、山马毫、石獾毫、鼠须笔等。还有刷子、排笔。至于选择哪种画笔，可根据作画需要，并依据纸和绢的性能而定。使用新笔时，宜用冷水或温水把笔泡开；用笔后必须将其洗净挤干，理顺笔毛，然后挂起或插进笔筒里，这样既使用方便，又可延长笔的寿命。

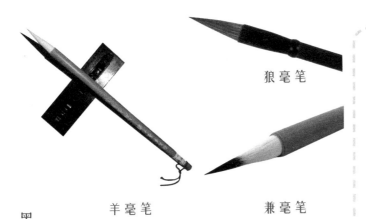

狼毫笔

羊毫笔　　兼毫笔

使用方法：初学者不必将笔一次全部备齐，最初有大、中、小几支就可以了。待画熟练了，再进行创作时，可以多准备一些笔，而且可以选用优质笔。每次作完画，一定要用清水把毛笔清洗干净，防止宿墨和余色滞留笔根，破坏笔的性能。洗笔不要用开水，因为开水会使笔毛变硬、变脆。

墨

中国画所用的墨一般是制成的墨锭。墨分为油烟墨、松烟墨两大类。中国画一般多用油烟墨，以质细、乌黑、泛蓝紫色光泽、胶轻者为上品，脱胶陈墨不宜使用。松烟墨黝黑无光泽，只在画工笔翎毛或蝴蝶时偶尔用之。保存墨锭，应不使之受潮或遭风吹日晒，以免走胶燥裂。

墨

使用方法：研墨要用清水，用力需均匀，按顺时针方向慢磨，直到墨汁变稠浓为止。作画用墨要现磨，存放过久的墨被称为宿墨，宿墨中有浓缩后的渣滓，用得不好会影响画面效果。现在北京、天津等地生产的书画墨汁（如一得阁）使用方便，已为许多书画家所用，但墨汁中胶重，最好略加清水，再用墨锭研匀使用，墨色更佳。

砚台

绘画用的砚台材料种类很多，以端石、歙石最为有名，这两种都是沉积岩，石质坚硬、细腻、均匀，比较容易把墨研稠。作画用的砚台尺寸要大一些，墨池深一些，并且要有盖，可以保持清洁。

砚台

纸和绢

我国宣纸大约自唐代开始生产，因安徽省宣城制作的这种纸最有名，所以称为宣纸。大约在元代以后，画家们逐渐选用宣纸作画。宣纸的吸水性很强，容易渗化，用水稍多容易洇，这些是它的特性。用宣纸画出来的画墨色浓淡参差，富有变化，能够充分展现中国画特有的魅力和笔墨技法。常用的宣纸有净皮、料半、棉连等。

宣纸

中国古代多用绢作画，但绢的成本较高，不便于普及，现在用绢作画的人比较少。熟宣纸的性质和绢差不多，所以现在多用熟宣纸代替绢。

颜料

中国画的颜料主要有石青、石绿、石黄、朱砂、朱磦、赭石、白粉（有铅白、锌白、钛白等，铅白容易返铅变黑，所以大多数画家一般用锌白和钛白）、藤黄、花青、胭脂、洋红等。其中石青和石绿又分头、二、三、四4种色泽，头青、头绿颜色最深，四青、四绿颜色最浅。

颜料

颜料分为两大类：矿物性颜料、植物性颜料。矿物性颜料是从矿石中提炼出来的，色彩厚重，覆盖性强，有石绿、石青、朱砂、朱磦、赭石、白粉等。植物性颜料透明、色薄，覆盖性能差，有花青、藤黄、胭脂等。

1.2 用笔、用墨和用色

用笔

中锋（正锋）：指运笔时笔杆垂直于纸面，笔尖在线条的正中间运行，由于笔尖容易渗水，所以画出来的线浑厚稳重、饱满圆润。

侧锋（偏锋）：指运笔时笔杆倾斜，笔尖偏向一边行笔。侧锋变化多，画出来的线挺秀劲利。

提、按、顿、挫则分别指运笔时，把笔"提"起一些，笔道就较轻细；把笔"按"下去一些，笔道就较粗重；把笔重按或旋折一下称为"顿"；连续顿笔称为"挫"。

顺笔指在运笔时顺着毛笔的方向前进。逆笔指笔尖逆着用毛笔的方向推进。习惯上顺笔是指自上而下或自左而右的行笔，顺笔容易画，因为它顺手。逆笔是指自下而上或自右而左的行笔。顺笔与逆笔要根据画面造型的需要来灵活运用。

用墨

墨彩是中国画特有的。墨在中国画中占有极其重要的地位，传统绘画中，不论人物、山水、花鸟哪一门，都离不开墨。自古以来，中国的画家都把墨看作主要的色彩，即所谓的"墨分五彩"。中国画并强调"色不妨墨""色不夺形"，形象是主要的，笔墨是用来塑造形象的，色彩起丰富形象的作用。中国的水墨画是具有独特风格的，它的特点是利用水墨的深浅、浓淡来表达各种事物所具有的光与色，特别是能够与生宣构成特殊的效果，即使历时很久的作品，至今看来，还是水墨淋漓，清而有神。

墨即是色，"墨分五色"，有"干、湿、浓、淡、焦"五种，如果加上"白"，就是"六彩"。其中"干"与"湿"是水分多少的比较；"浓"与"淡"是色度深浅的比较；"焦"在色度上深于"浓"；"白"指纸上的空白，与描绘的对象形成对比。

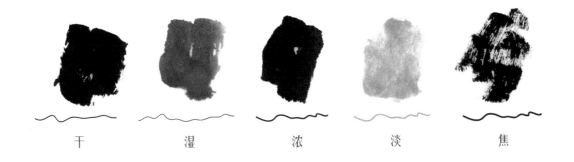

干　　　　　湿　　　　　浓　　　　　淡　　　　　焦

用色

中国画的用色以物体的固有色为主，在固有色的基础上求变化。我们学习中国画必须明确认识传统绘画中运用色彩的方法和表现的特点。中国画运用色彩是有悠久的历史的。在古代很早就提出了"随类赋彩"的问题，古代画论中的"应物象形""随类赋彩"是从形和色方面去表现各种物象的基本原则："象形"要"应物"而象，"赋彩"要"随类"而赋，这说明我国绘画中形和色的描写，要从客观的对象出发，描写的技巧应服从于表现对象的要求，从客观物象的固有色出发去描绘形象，就是要抓住物象的最本质的东西。传统绘画的现实主义观点不过分强调物体在光的照射下色彩所产生的复杂变化。

中国画色彩中，有矿物性颜色，比如朱砂、石青、石绿、石黄、赭石、白粉等；有透明的植物性颜色，比如花青、藤黄、胭脂等；还有反光性强的金和银。各种色彩的运用要根据创作的意图和表现内容的需要，在画面上进行恰当而巧妙的配合。无论是光彩夺目的工笔重彩，还是鲜艳明快的写意花鸟画，都能充分满足欣赏者的审美要求，而且能使欣赏者在画作的主题思想方面得到一定的启示。

第2章

花鸟画的基础知识

花鸟画的显著特点是以花卉鸟类为主题。毛笔技巧、墨汁运用和基本构图是关键要素。毛笔勾勒细节，墨汁浓淡展现层次，构图对称平衡。它们共同创造中国花鸟画独特的艺术美感，让人领略自然之美。

2.1 花鸟画的表现形式

我国的花鸟画，长期以来形成了两种不同的风格和表现形式，即"工笔"与"写意"。工笔花鸟画要求工整、细致、严谨、周密地描绘形象；写意花鸟画指用简练而概括的笔墨来表现对象的精神状态，是不拘泥于形似但重视神似的画法。两种风格各有各的特点。无论是"工笔"还是"写意"，都要求形神兼备、气韵生动。

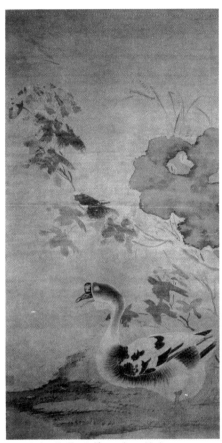

明 孙隆 芙蓉游鹅图（工笔）

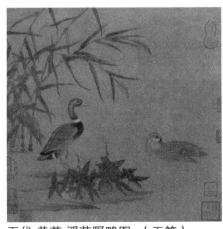

五代 黄荃 溪芦野鸭图 （工笔）

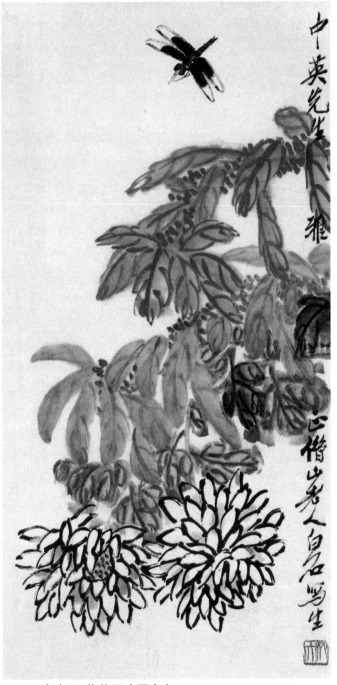

近现代 齐白石 菊花图（写意）

2.2 花鸟画的表现技法

写意花鸟又分为"大写意""小写意"和"工兼写"。"大写意"倾向于以水墨画法表现画家的主观感情;而"小写意"更倾向于用水墨画法描绘物象本身;"工兼写"则是介于工笔和写意之间的画法。

在表现技法上,花鸟画有下面几种技法:勾勒填色法、没骨法、水墨画法、勾勒填色和没骨结合法。

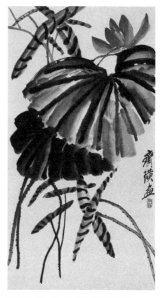

勾勒填色法

用浓淡深浅不同的墨线勾勒出描绘对象的形象和质感,然后填充上颜色。

没骨法

运用色彩对物象的形体特征做晕染,不勾勒外轮廓线和骨干线。

近现代 齐白石 荷花图

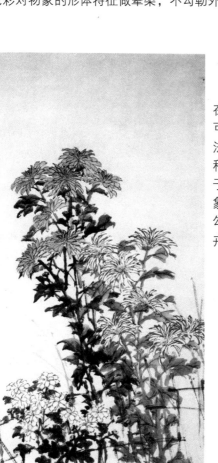

勾勒填色和没骨结合法

在一幅作品中,可以同时用没骨法和勾勒填色两种方法,主要用于表现不同的物象,例如禽鸟用勾勒填色法,花卉用没骨法。

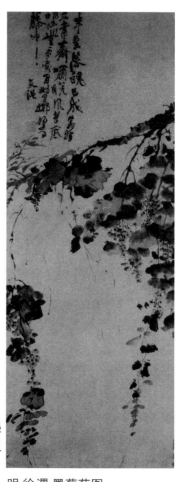

水墨画法

不用颜色,只以墨色点染,此法要灵活运用墨和水。

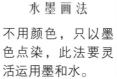

清 虚谷 菊花图

明 徐渭 墨葡萄图

2.3 花鸟画的着色方法

花鸟画的着色方法主要有勾填、点写、破墨和反衬。

勾填法

勾填法是用墨线或色线勾画好物象的轮廓，然后再填色。填色用点染、平涂均可，可一次或多次加填，忌乱、忌碎。

点写法

点写法也称"点簇""点乩"，是没骨写意花鸟画的主要技法，主要用来画不勾墨线轮廓的叶子、花瓣和禽鸟等。在一笔之中，有浓有淡，或包含轻重复杂的几种色彩，几笔就可以充分地表现出物象的形体特征、质感、量感和体积感。

清 边寿民 歪瓶依菊图

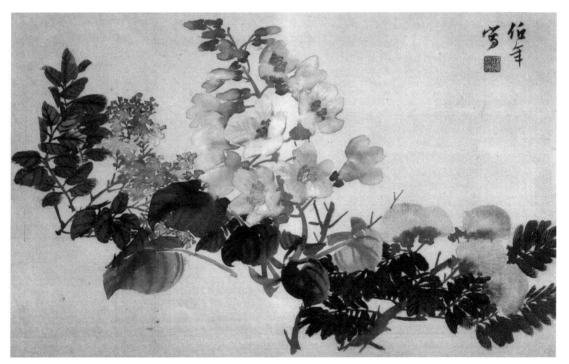

清 任伯年 花卉图

破墨法

破墨法有浓破墨、淡破墨、墨破色、色破墨等，在花鸟画中被经常运用。浓破墨的墨自然生动，会有浑厚的效果；淡破墨有混沌、变化莫测的效果，画叶子时比较常用。

反衬法

运用反衬法的目的是把所画的形象表现得更加鲜明突出。反衬法多使用绢或薄的熟纸，生宣也可。待全幅作品画完之后，把颜色衬在纸的背面。

2.4 花鸟画的构图

构图，从本质上来说，就是把要描绘的形象在画面上有条理、有艺术感地安排组织起来，解决画面上各种元素的相互关系，使之形成一个既有对比变化，又具有整体性的相互关系。

宾主分明

画面要有主有宾。"主"是画面的主角，"宾"是衬托主体的配角。在画画中要分布好主和宾的位置，不要喧宾夺主。通常可以采用这些方法来处理画面：确定主体、强化主体形象的墨色、突出主宾的形体对比、妙用画面的空间、物体的动静相衬。

画面分割

将要表现的物体根据需要，有秩序、有条理、有节奏地安排到画面上，就能将画面合理地分割开来。

在构架画面时，不要着眼于细节，要抓住物体的整体形象。分出宾主关系，将不同的物体合理地布置在画面上，使画面更加和谐。

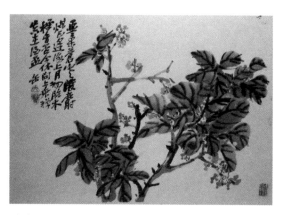

清末 吴昌硕 花卉图

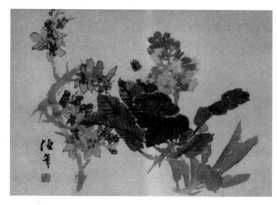

清末 任伯年 花卉图

虚实相生

虚实处理是花鸟画构图的重要手段。有景为实、无景为虚，清晰是实、模糊是虚。从用笔的轻重、墨色的深浅、轮廓的勾勒、空间的布置等方面都能表现出虚实关系。

有虚有实，画面就会有丰富的层次感。

疏密对比

疏密对比是相辅相成的，安排画面中的各个元素时要做到疏中有密、密中有疏，这种对比才能表现出画面收放自如的节奏感。疏密之间衬托恰当，就能较好地表现出层次关系，使欣赏者产生新的视觉感受。

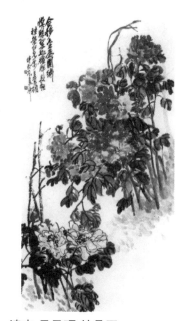

清末 吴昌硕 牡丹图

第3章 花卉画法精讲

国画中花卉的表现内容非常广泛，自然界中形态优美、有观赏价值的植物都可入画，有的侧重于花头的刻画，有的侧重于叶子的刻画，有的侧重于枝干的刻画。本章我们就从这几个方面来讲解。

3.1 花卉的基础画法

花卉的种类繁多，形状不一，花鸟画中的花卉主要从花头、叶、枝干三大部分来表现。

花头的表现

花头，是花卉之首。花卉的精神状貌，是通过花头的造型、姿态、色彩等表现出来的。花头有正、侧、仰、偃、背等姿态，以及盛开、半开、初开、开残、蓓蕾等造型。对于如此变化不一的花头，我们要在生活中仔细端详、细细品味，然后在作画时充分绘出其美之所在。花头由花瓣、花蒂、花托等部分组成。

牡丹花花头的表现

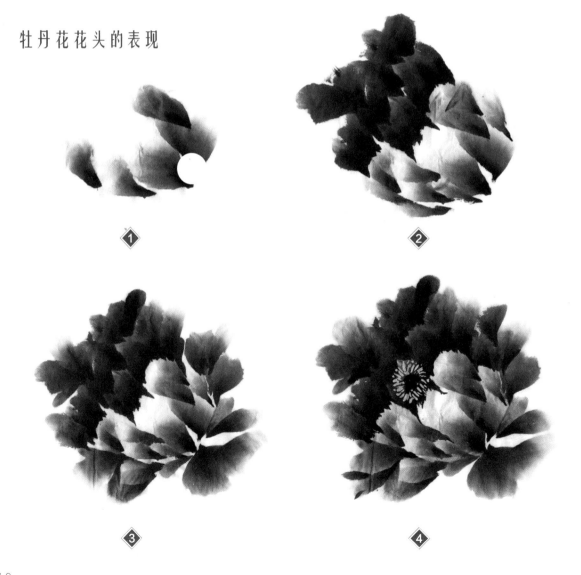

芙蓉花花头的表现

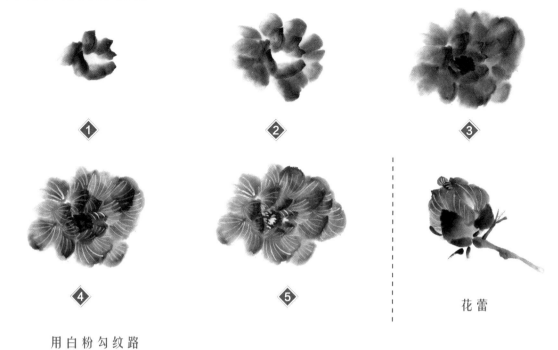

用白粉勾纹路

花蕾

梨花花头的表现

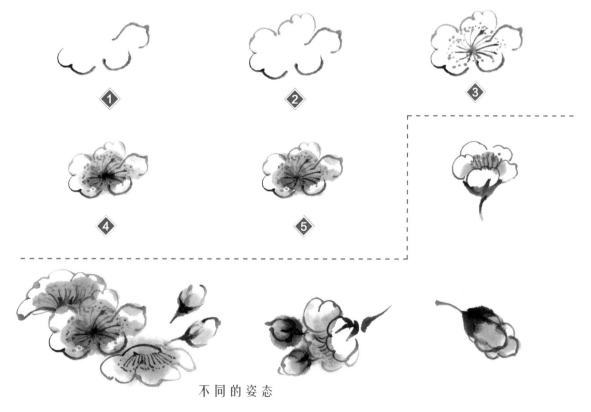

不同的姿态

荷花花头的表现

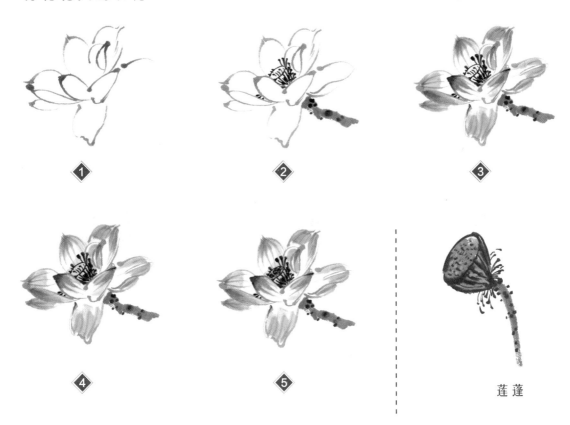

莲蓬

单瓣山茶花花头的表现

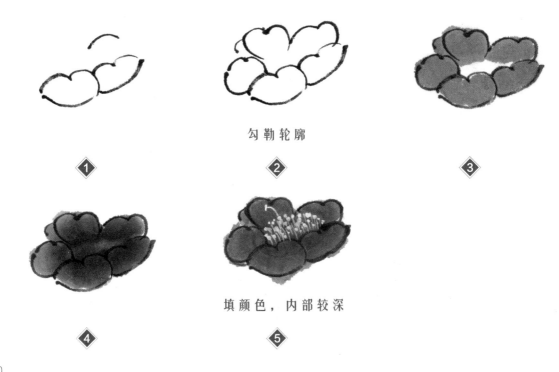

勾勒轮廓

填颜色，内部较深

复瓣山茶花花头的表现

① ② ③

⑤

复瓣山茶花的花瓣从
内往外画

④ ⑤

萱花花头的表现

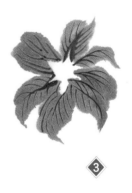

① ② ③

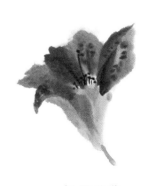

④ ⑤

侧面萱花

月季花花头的表现

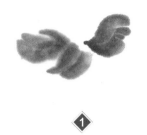

①

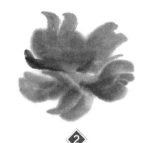

②

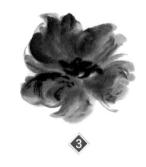

③

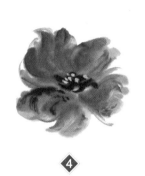

④

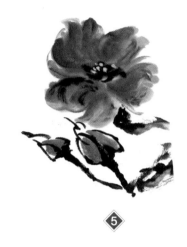

⑤

花瓣由外向内卷起

藤萝花花头的表现

单片花瓣

①

②

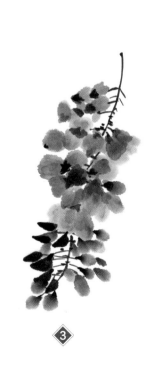

③

杜鹃花花头的表现

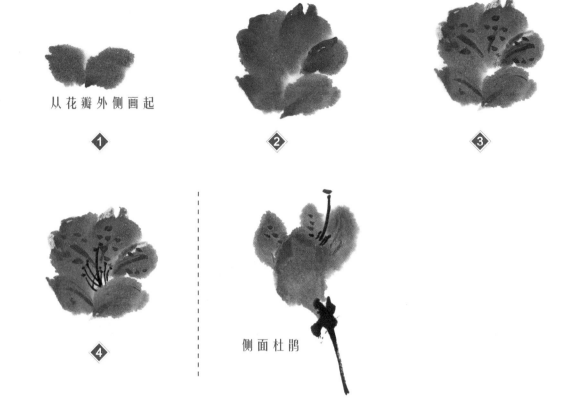

从花瓣外侧画起

① ② ③

④

侧面杜鹃

玉兰花花头的表现

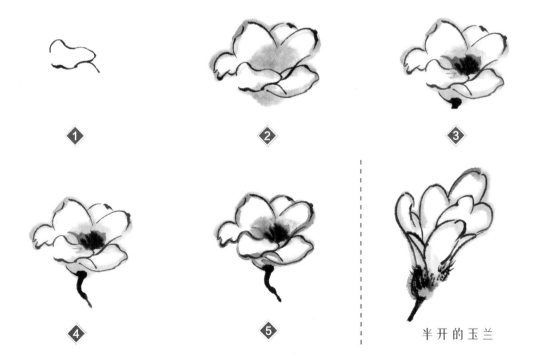

① ② ③

④ ⑤

半开的玉兰

花叶的表现

叶子分为叶片、叶柄、叶脉。在画叶子的时候，要注意它的生长结构和形状。叶片有对生、轮生、互生、簇生等叶序，有尖、圆、长、短、分歧、缺刻、针状等不同的形状。叶柄有长有短，一个叶柄上所生叶片的数目又有单叶复叶之分。叶脉有平行、网状、羽状等区别，写意画法只勾主要的叶筋，应趁半干半湿的时候勾筋，用笔宜劲挺生动。画叶子的时候，要画出正、反、平、侧各种姿态。一般叶片的正面宜浓，背面宜淡；春天嫩叶叶尖带红；秋叶叶尖带赭。

叶子的组合

 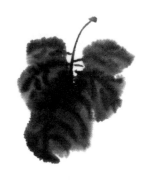

单片茶花叶　　　三片分散扁豆叶　　　三片聚拢牵牛花叶　　　五小片聚拢菊花叶

 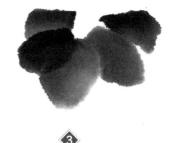

① ② ③

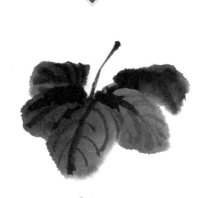

④ ⑤

五大片聚拢可画芙蓉、蜀葵、丝瓜、葫芦等的叶片。

牡丹叶子

牡丹的叶子"三叉九顶",即一支叶柄生三叉,每叉又生三叶。

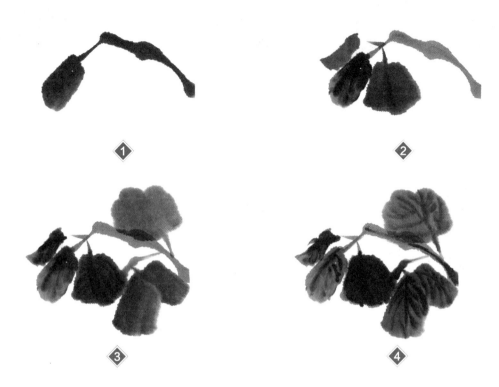

芙蓉叶子

芙蓉的叶子为掌状五裂,叶子较大,用墨或草绿调墨来画。

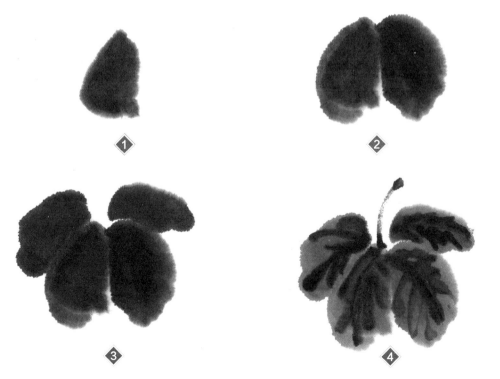

月季叶子

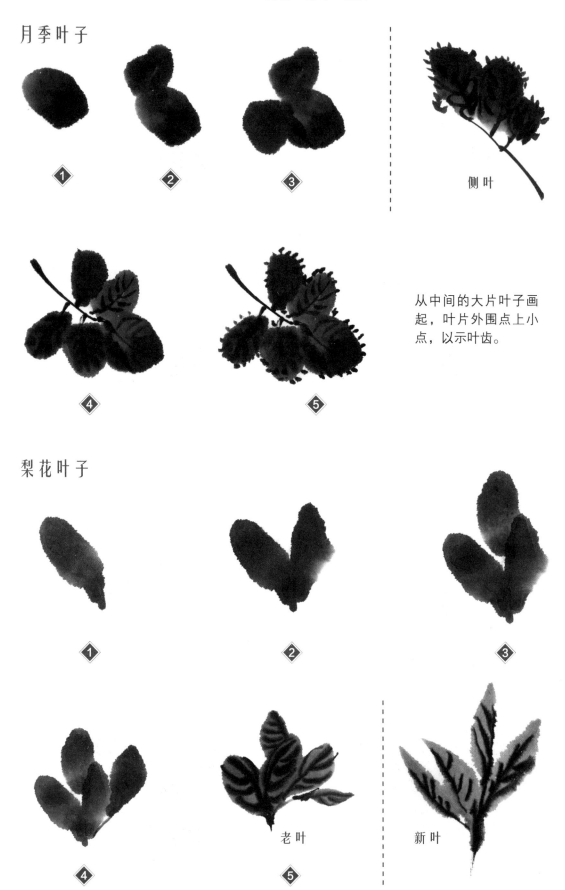

侧叶

从中间的大片叶子画
起，叶片外围点上小
点，以示叶齿。

梨花叶子

老叶

新叶

荷花叶子

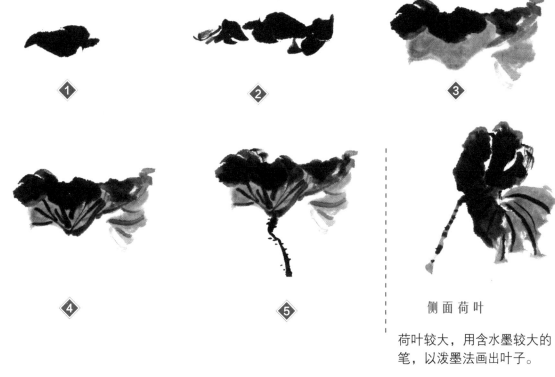

侧面荷叶

荷叶较大，用含水墨较大的
笔，以泼墨法画出叶子。

萱草叶子

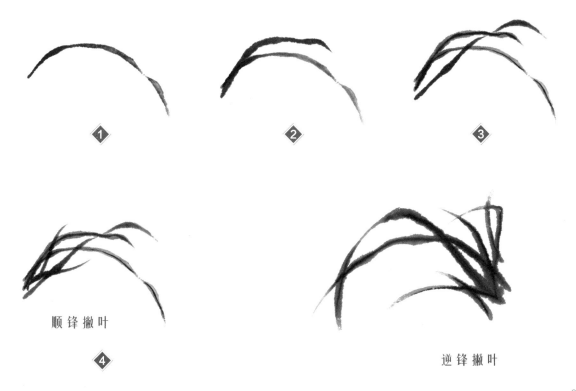

顺锋撇叶

逆锋撇叶

花枝的表现

花卉的枝干有草本、木本、藤本之分。草本类花卉的枝干柔嫩，用笔要滋润；木本类花卉的枝干苍劲，要根据不同花枝的特点，画出不同的质感；描绘藤本类花卉的枝干时，用笔应坚挺。

草本花枝

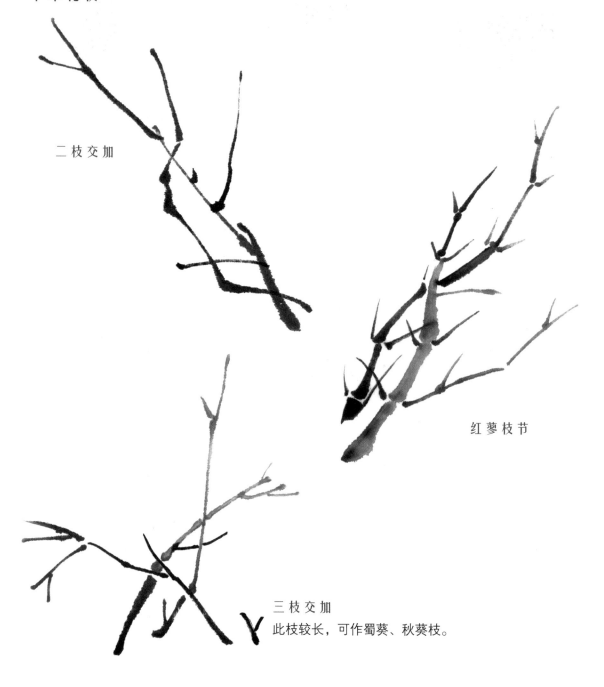

二枝交加

红蓼枝节

三枝交加
此枝较长，可作蜀葵、秋葵枝。

木本花枝

下垂折枝
适合画桃树、梨树、山
茶等的老干。

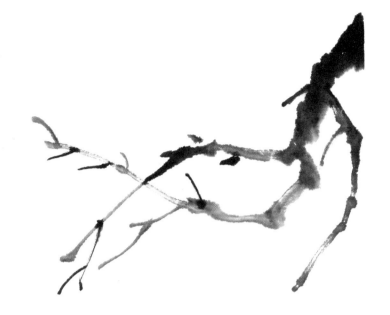

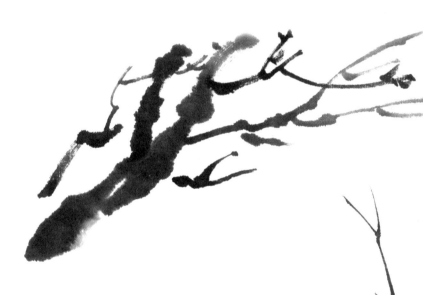

卧杆横枝

柔枝交加
适合画石榴花、紫薇花等的细枝。

横枝上仰

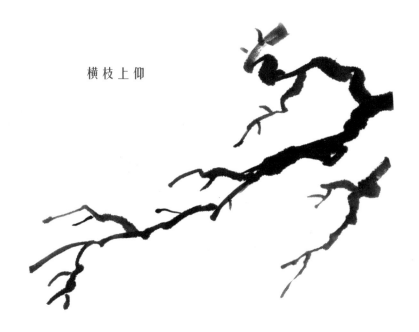

藤枝

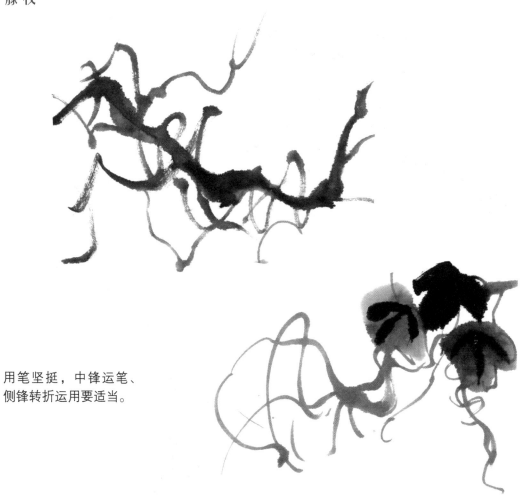

用笔坚挺，中锋运笔、
侧锋转折运用要适当。

3.2 实例精讲

虞美人

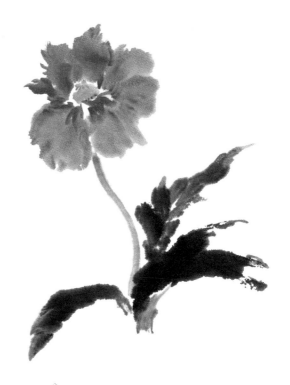

1 画花头时以稍秃之笔蘸朱红加洋红或胭脂，在花瓣相接处要有浓淡之分，下笔要考虑花的形态有一定的变化，不可千花一面。接着用粉绿点出花心。

2 用点花心的粉绿加少许的墨色画出花枝，接着用稍浓的墨色画出叶子。

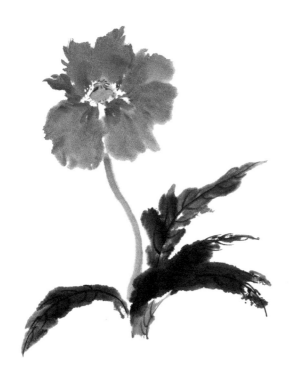

3 再加深墨色的浓度，用笔尖勾画出叶子的纹理。

美人蕉

① 先用笔蘸曙红，再蘸胭脂，画出细长的中间瓣芽。接着画向外翻垂的几片较大的花瓣，用较浓的胭脂点画花瓣上的斑纹。

② 用斗笔蘸藤黄调以花青，画出花下面的叶子，再用花青蘸以墨色画另一片叶子。

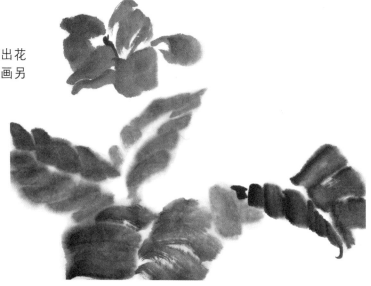

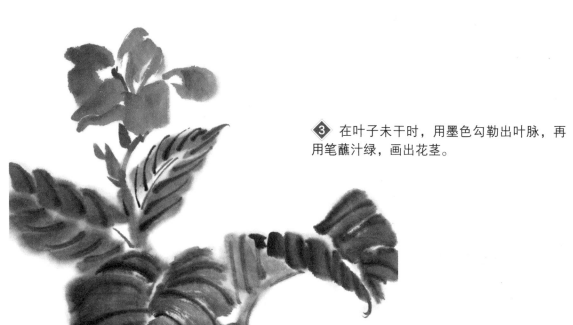

③ 在叶子未干时，用墨色勾勒出叶脉，再用笔蘸汁绿，画出花茎。

山茶花

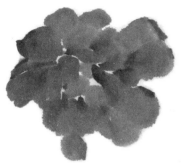

① 画朱红色的山茶花，先以净水笔蘸朱，稍调，再以笔尖蘸少许胭脂，由前而后依次画出花瓣。点花瓣时要适当留出花蕊的位置。

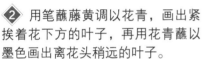

② 用笔蘸藤黄调以花青，画出紧挨着花下方的叶子，再用花青蘸以墨色画出离花头稍远的叶子。

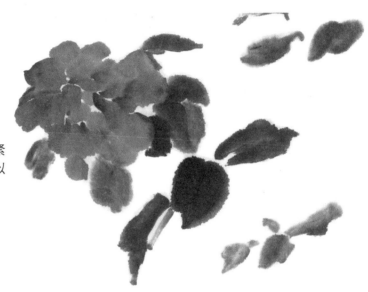

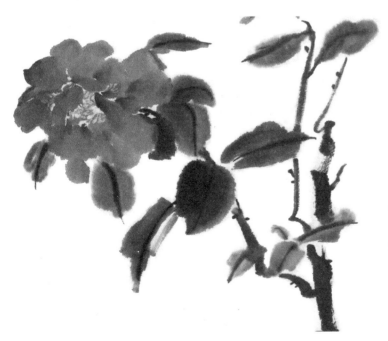

③ 用稍干的笔调以墨汁，画出枝干和叶子的纹理，注意表现枝干的苍劲。

绣球花

① 用笔调以墨色，勾勒出绣球花各个面的花瓣，画出花瓣的浓淡变化。

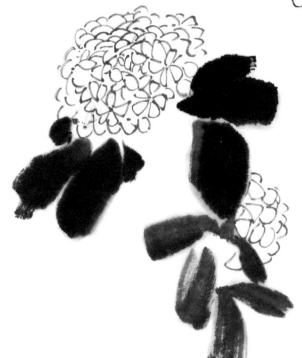

② 再用大笔沾满墨汁，一气呵成画出叶子，这样叶子就会有浓淡的变化。

③ 趁叶子还未干时，勾画出叶子的纹理，再点擦出枝干。

① 用石青或汁绿加少许三青画叶子，叶尖稍留空白。

② 加墨勾勒出水仙的茎部。

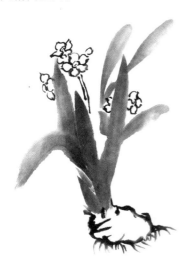

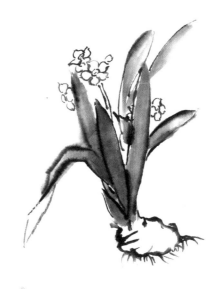

③ 用淡墨勾勒外层花瓣，一瓣花用两笔勾成，再以浓墨勾勒中间的杯状花冠。

④ 在叶子快干时，用墨汁勾勒出叶子的外形。

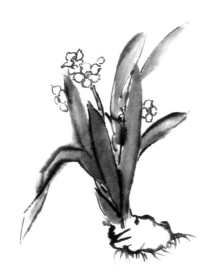

⑤ 点花冠，用黄色或橙色来调颜色。

3.3　花卉小画欣赏

月季

萱草

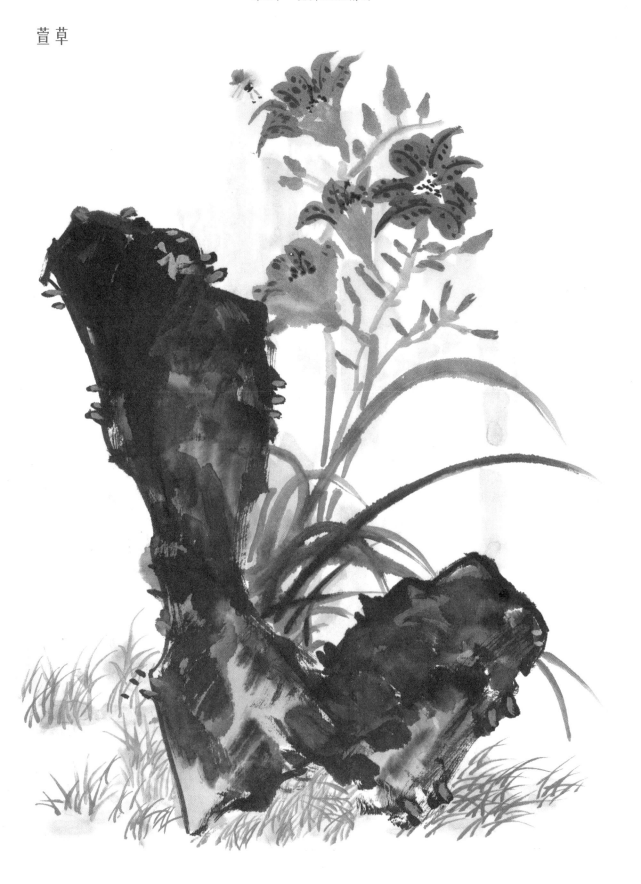

牡丹

海棠

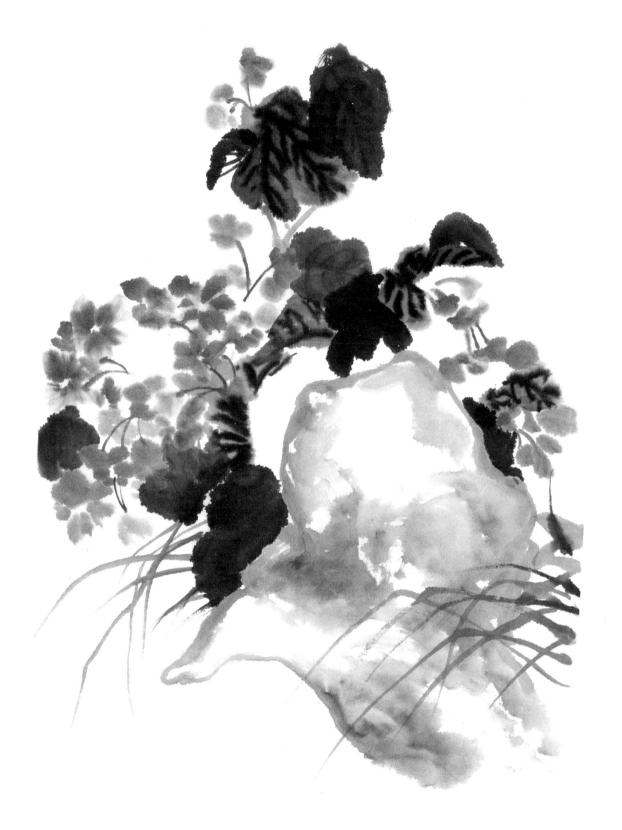

荷花

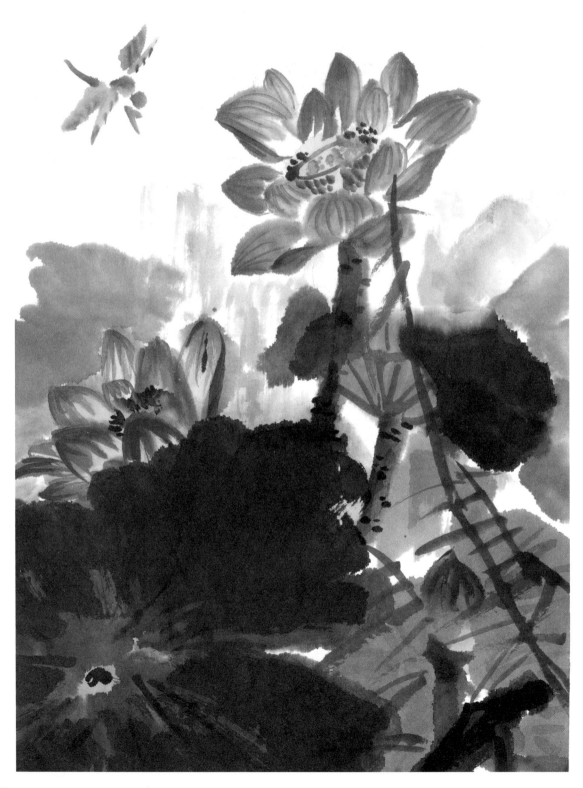

第 4 章 禽鸟画法精讲

禽鸟是花鸟画中一类非常重要且十分常见的题材，许多画家都热衷于描绘禽鸟。一幅画中，有花有鸟，能够使人们感到美不胜收，富有情趣。古往今来有许多画禽鸟的能手，他们通过对前人作品的学习和总结，积累了许多技法供我们来学习。

4.1 禽鸟的基础画法

禽鸟的种类很多，比如家禽（如鸡、鸭、鹅、鸽子）、益鸟（如猫头鹰、燕子、八哥）、鸣禽（如黄莺、画眉）、彩禽（如鸳鸯、孔雀、鹦鹉）、猛禽、游禽、涉禽等，它们的生活习惯、性情与外形各不相同，各有各的特点。禽鸟是卵生动物，故其体形不离蛋形。

鸟是活动的，而且动作灵敏，它们的姿态千变万化，给我们提供了丰富的绘画素材。

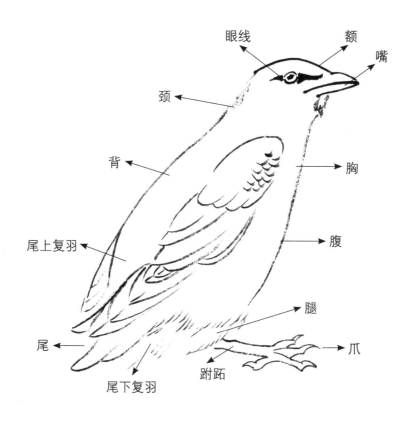

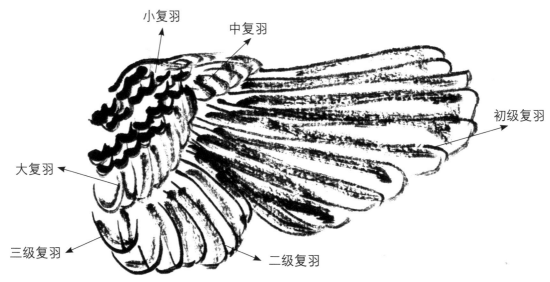

禽鸟的爪

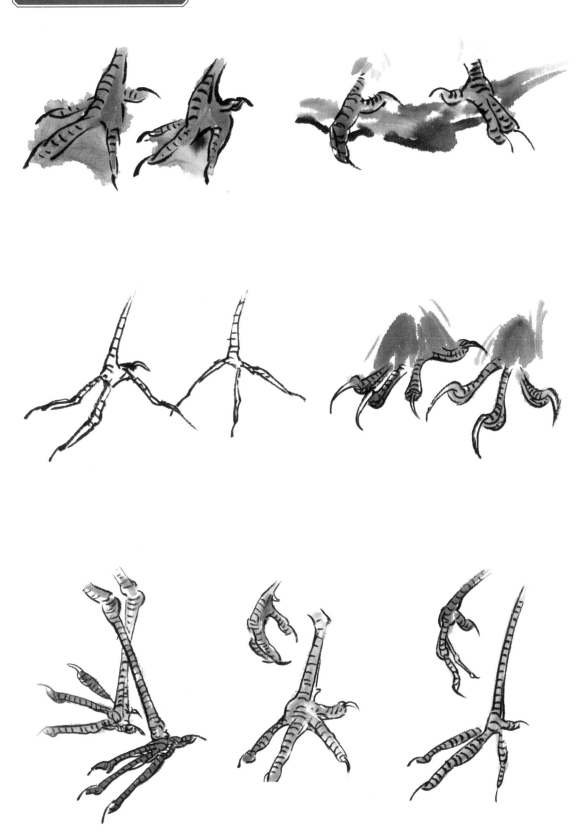

禽鸟的头部

鸡头部的表现

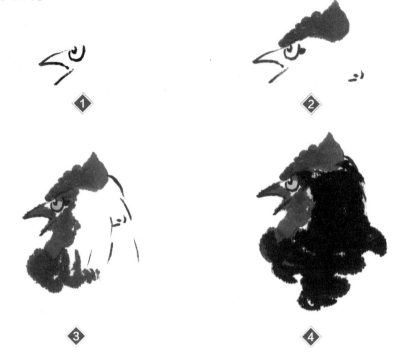

孔雀头部的表现

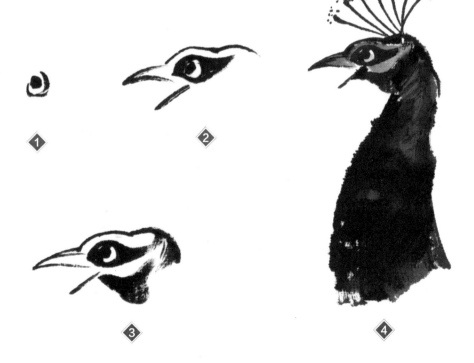

鹤头部的表现

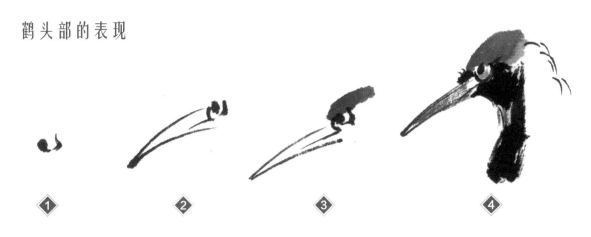

鸭头部的表现

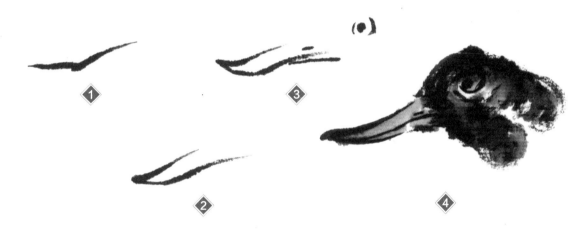

鹰头部的表现

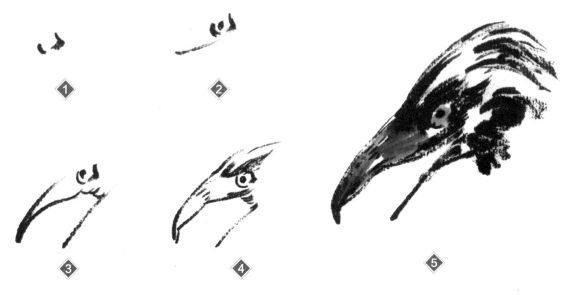

鸳鸯头部的表现

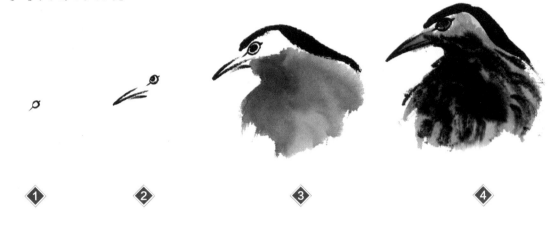

鸬鹚头部的表现

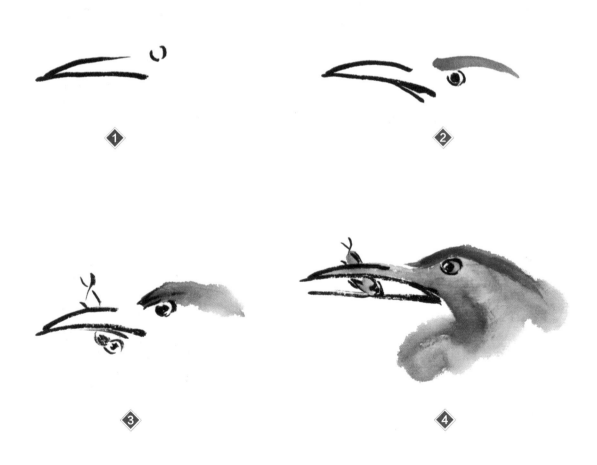

禽鸟的姿态

小鸟的飞态

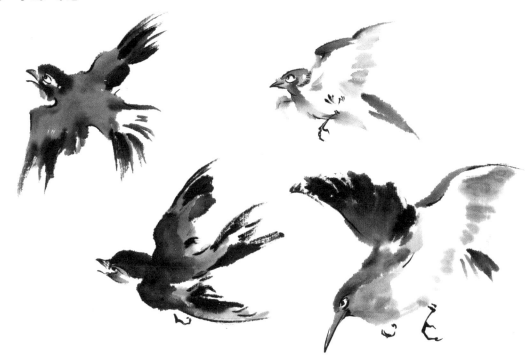

小鸟的站姿

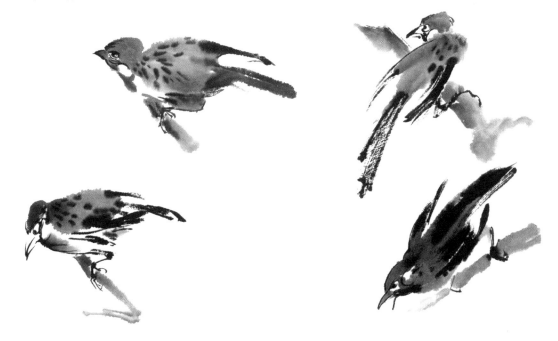

4.2　实例精讲

鹰

老鹰是食肉性猛禽。它的嘴为钩状；爪雄壮有力，爪尖为弯钩状；目光锐利凶猛。

1 画老鹰的头部时，先画眼睛，再画嘴。

2 画老鹰的身体时，要用大笔调淡墨画老鹰的颈部、腹部和翅膀，然后加深墨色画出翅膀上的羽毛和尾巴。

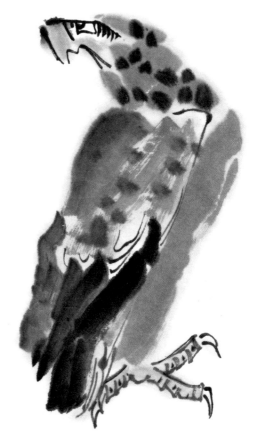

3 画爪子时，要用浓墨画出爪子锋利的特点和苍劲有力的气势，最后再点出颈部与羽毛上的纹理。

小鸡

① 小鸡多用湿画法来表现，它的头部和翅膀用浓墨画出。

② 再用浓墨勾画出张开的嘴巴和眼睛，用浓墨画尾部，用淡墨画出胸部和腹部。

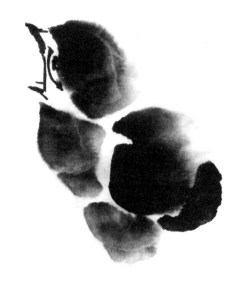

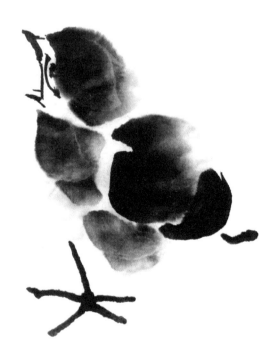

③ 最后用浓墨提出小鸡的爪子。

公鸡

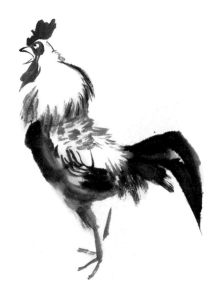

❶ 用笔蘸浓墨画出公鸡的嘴和眼。调朱砂后，笔尖稍蘸曙红和胭脂画出鸡冠子，公鸡的鸡冠要比母鸡的大一些。

❷ 调中等墨色，用侧锋概括地画出脖颈，注意线不要勾得太死板。用笔肚调淡墨，用笔尖蘸墨点出背部，用较淡的墨画出翅膀上的复羽，用笔要灵活，行笔要稍快。勾勒出外形后，再用浓墨画出飞羽。勾出爪子。

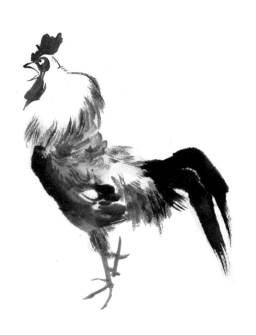

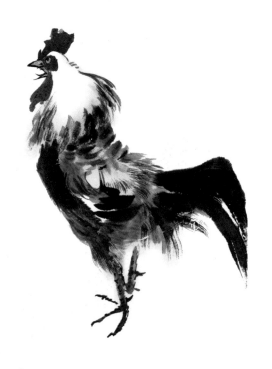

❸ 用淡淡的绿色染出羽毛的根部，用赭石染尾巴后面的羽毛。

❹ 完善画面。用笔调出藤黄，稍加赭石画出嘴的颜色，用笔尖蘸浓墨，几笔点出背部并加深两边的飞羽，用干笔擦出尾巴的羽毛。最后用浓墨勾点出鸡爪的外形。

八哥

❶ 从头部开始，用浓墨勾画出嘴巴，并画出头部，留出眼睛的地方，用浓墨点出眼睛。再用碎笔点出嘴上方的羽毛。

❷ 用大笔蘸墨点胸至腹部，注意墨色的变化。

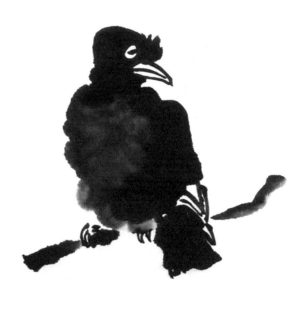

❸ 用浓墨点出翅膀和尾巴，区分出翅膀和腹部。

❹ 用浓墨勾画出腹部下方的爪子和羽毛的尾部，并画出爪子下面的树枝。

燕子

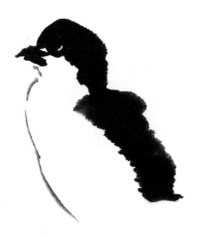

① 用浓墨画出燕子的眼睛和嘴巴。

② 再用浓墨画出燕子的头部和背部的羽毛，用笔尖勾出腹部的轮廓。

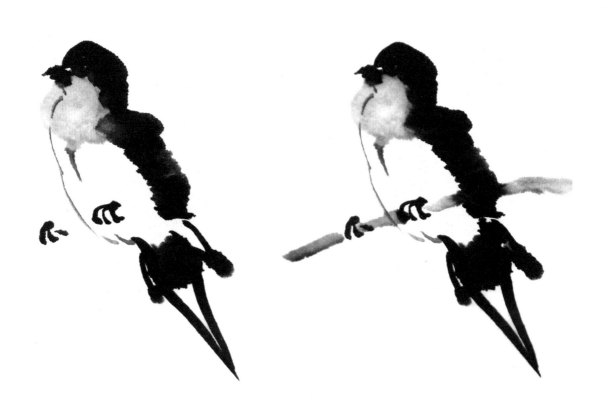

③ 用浓墨画出燕子的尾巴和尾部剪刀似的羽毛，并提出腹部的爪子，再用淡墨晕染出燕子的颈部。

④ 最后，画出爪子下面的树枝，完成作品。

画眉

1 用笔尖蘸浓墨画出画眉的眼睛和嘴巴。

2 用浓墨画出头部和颈部，注意颜色的浓淡变化和眼睛处的留白。

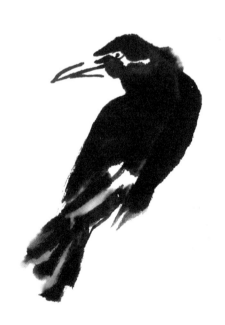 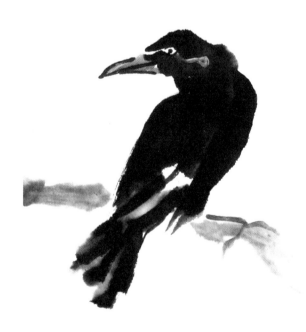

3 用大笔蘸满墨汁画出背部的羽毛和腹部，并提出尾巴的羽毛，以淡墨晕染，注意留白。

4 用笔调曙红，笔尖稍带黄色画出嘴巴和眼睛留白处的颜色，最后画出爪子和爪子下面的树枝。

白头翁

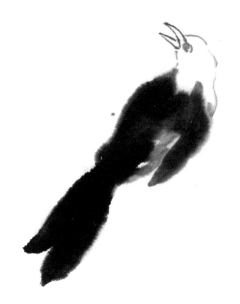

❶ 用淡墨勾勒出白头翁的嘴巴、眼睛和头部。

❷ 用大笔蘸满墨汁，晕染出身体及尾巴。把握墨汁的晕染效果和浓淡变化。

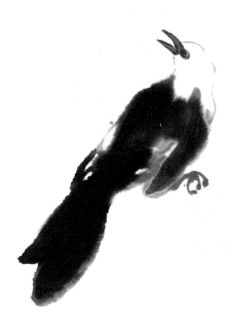

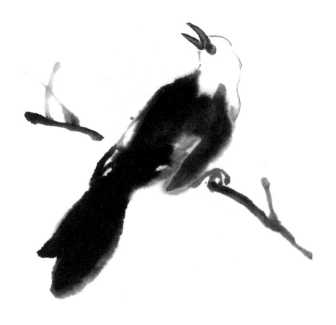

❸ 用朱红调嘴巴和爪子的颜色，并在尾巴和背部上稍加晕染。

❹ 画出树枝，使画面更完整。

麻雀

❶ 先用赭石画出麻雀的头部，再加少许墨色画身体。

❷ 接着画出嘴和眼睛，在颜色未干时点背部羽毛。

❸ 用重墨点出麻雀的翅膀末端。

❹ 继续用重墨画出麻雀的尾羽。

翠鸟

常见的翠鸟，其特征是嘴长、尾短，嘴、爪和胸部为红色，眼睛的前后有黑斑，眼上有白眉，头部和背部为翠绿色，下颌部为白色。

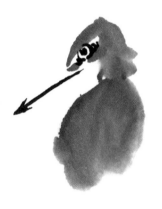

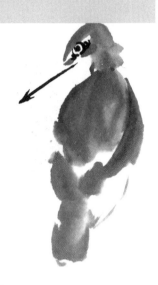

1 先用浓淡适宜的墨勾勒出眼睛和嘴巴。

2 用石绿色，再晕染一些石青色画出头部和背部。

3 翠鸟的胸部及飞羽用朱磦、胭脂加赭石画出。

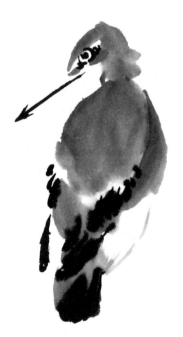

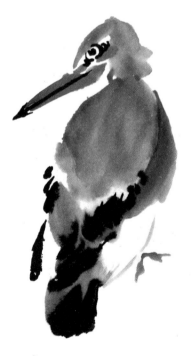

4 待墨色快干时，用浓墨叠染在翅膀的尾部上。

5 再用胭脂画出嘴巴和爪子的部分。

丹顶鹤

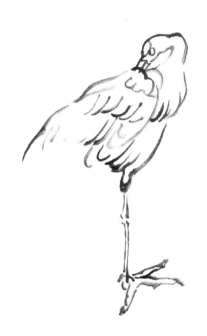

① 用墨勾勒出头部的轮廓，把握脖子扭转状态的刻画。

② 接着勾画出羽毛、腿部及爪子的外形，注意线条曲直、颜色浓淡变化的把握。

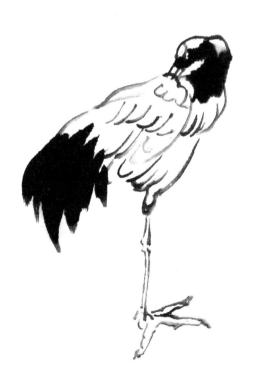

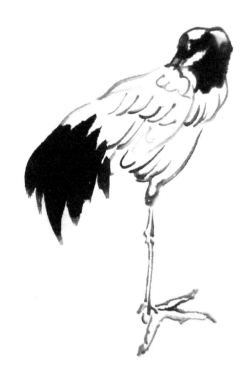

③ 蘸取重墨一笔一笔勾画出丹顶鹤的尾羽。然后给丹顶鹤的颈部和头部上色。

④ 最后点红。调红色点上头部，加水稀释染出嘴巴颜色。

太平鸟

❶ 首先用浓墨勾嘴、点睛，然后用赭石调色，画出头部上翘的羽毛。

❷ 画羽毛，先用淡墨勾画出翅膀的尾部和尾巴，再用赭石染上颜色。

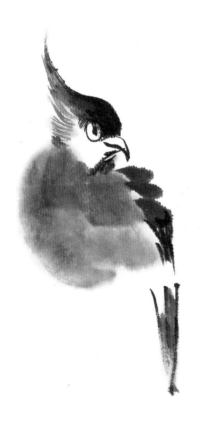

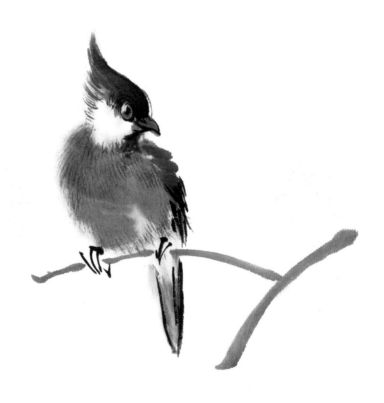

❸ 将赭石稀释并加少许墨，染出腹部的颜色。

❹ 用干笔蘸淡墨擦出腹部羽毛的纹理，再用浓墨勾画出爪子，最后用淡赭石画出树枝。

4.3 禽鸟小画欣赏

来禽

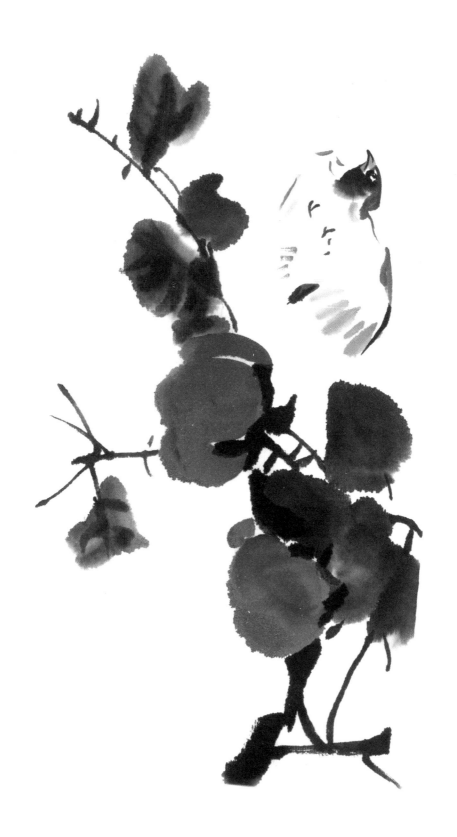

沉思

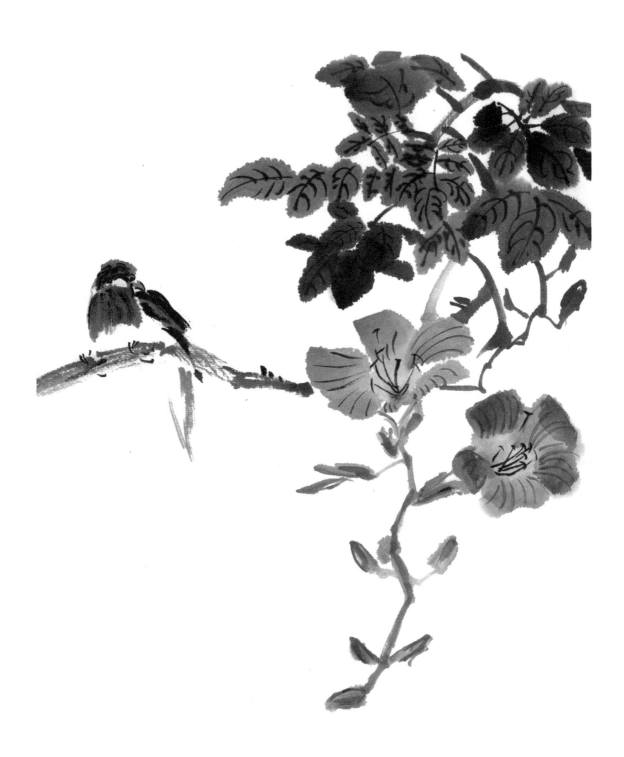

第5章

果蔬画法精讲

果蔬也是花鸟画中常见的描绘对象，是花鸟画的一个很重要的组成部分，一直被画家所喜爱。瓜果蔬菜，对于我们来讲是日常生活中不可缺少的食物，也是我们最熟悉的东西，但如果要把它们生动形象地呈现在纸上，还需要一定的练习。

5.1 果蔬的基础画法

果蔬是我们常见和常吃的东西，品种甚多，形态、色泽变化更是繁多。从开花到结果，果蔬的老嫩枯荣也有所不同。在画果蔬时，我们要画得比实物更为丰满多姿，可以用勾勒填色法，也可用没骨法，笔含水要饱满，不要过分干枯，要能画出水汪汪的新鲜感。画果蔬还有一点要特别注意，就是要讲究布局，要有聚有散、有虚有实、错落有致，忌讳排列刻板、平均。

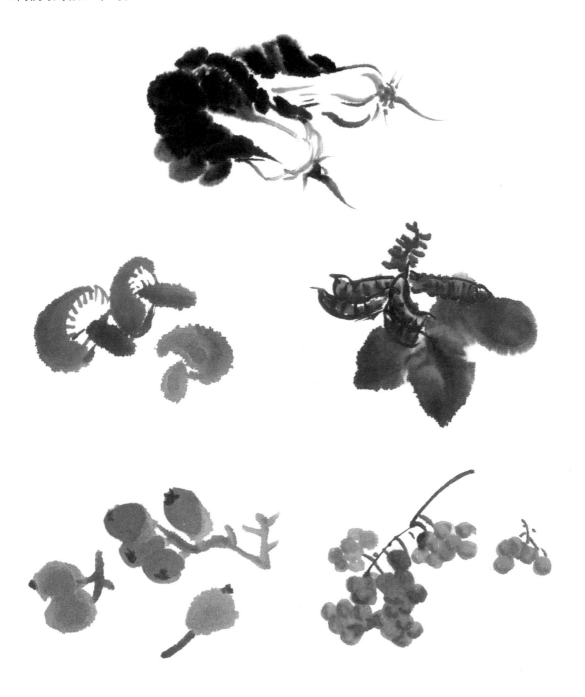

5.2　实例精讲

枇杷

枇杷是蔷薇科苹果亚科中的一个属，为常绿小乔木。枇杷的树冠呈圆状，树干颇短，一般树能长到3米至4米。其叶厚，为深绿色，背面有绒毛，边缘呈锯齿状。

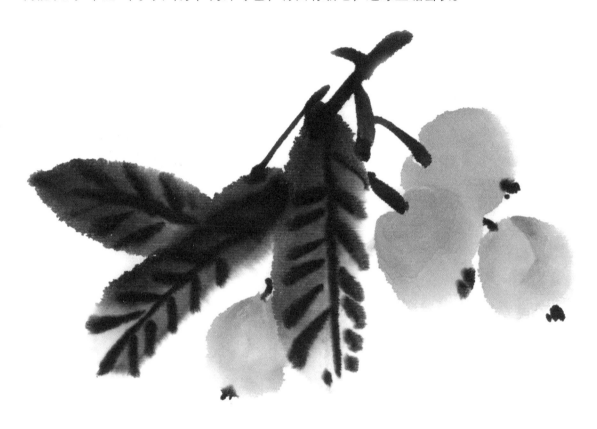

⊙ **枇杷的画法**

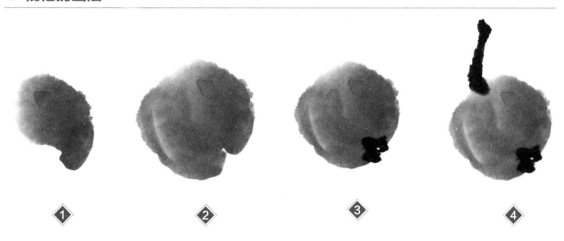

枇杷的颜色也可以用
橙黄和曙红来画。

葡萄

葡萄是葡萄科葡萄属的落叶藤本植物，是世界上最古老的植物之一。

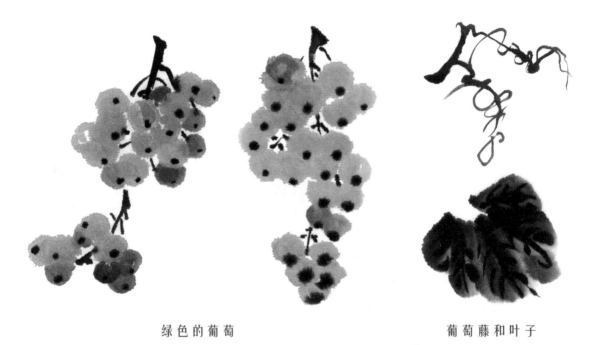

绿色的葡萄 葡萄藤和叶子

⊙ 紫葡萄的画法

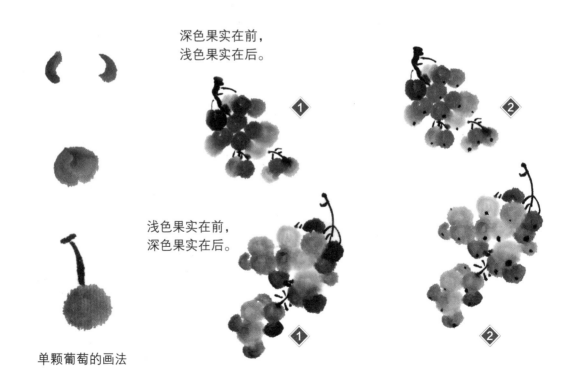

深色果实在前，
浅色果实在后。

浅色果实在前，
深色果实在后。

单颗葡萄的画法

柿子

画柿子通常分上下两部分，中腰有一环将上下分开，上部又分四瓣。

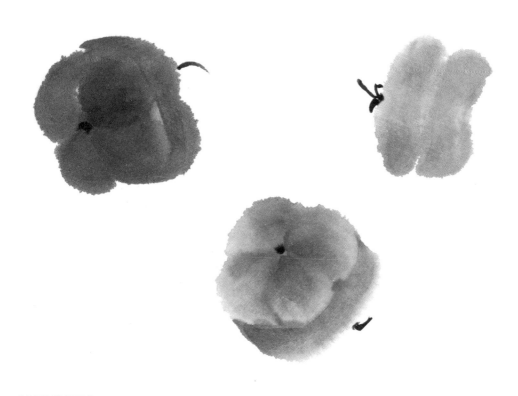

⊙ 柿子的画法

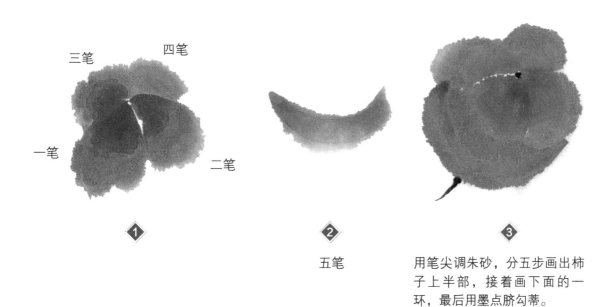

五笔

用笔尖调朱砂，分五步画出柿子上半部，接着画下面的一环，最后用墨点脐勾蒂。

荔枝

荔枝原产于中国南部，是亚热带果树、常绿乔木，高约10米。其果皮表面多鳞斑状突起，呈鲜红色或暗红色。

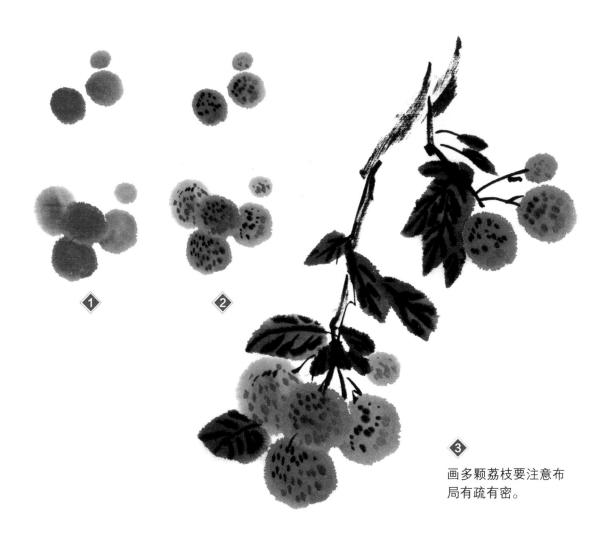

画多颗荔枝要注意布局有疏有密。

⊙ 单颗荔枝的画法

石榴

石榴是石榴属的落叶灌木或小乔木，针状枝，叶呈长倒卵形或长椭圆形，无毛。多为朱红色，亦有黄色和白色。

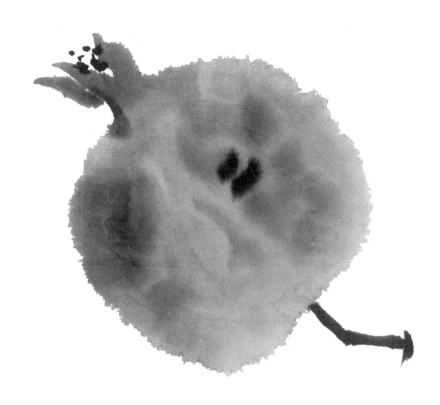

⊙ 石榴的画法

用大笔调赭石和藤黄，侧峰画出轮廓。加墨表现石榴表面的凹凸感，再画出石榴花的残萼和茎。用曙红勾画石榴籽。

石榴籽可以勾画成方形。

白菜

白菜有卵圆、倒卵圆或椭圆形等，白菜叶子的边缘为波状或有锯齿；叶片为浅绿、绿或深绿色；叶面光滑或有皱缩，少数有茸毛；叶柄肥厚，横切面呈现扁平、半圆或椭圆形，一般无叶翼。叶的颜色多为白、绿白、浅绿或绿色。

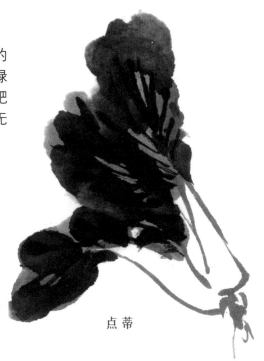

点蒂

⊙ 白菜的画法

用淡墨勾画白菜帮，墨中水分不要太多，行笔不要太快，趁墨湿浓画出菜根和菜须。然后用中墨画出菜叶，再勾出叶筋。

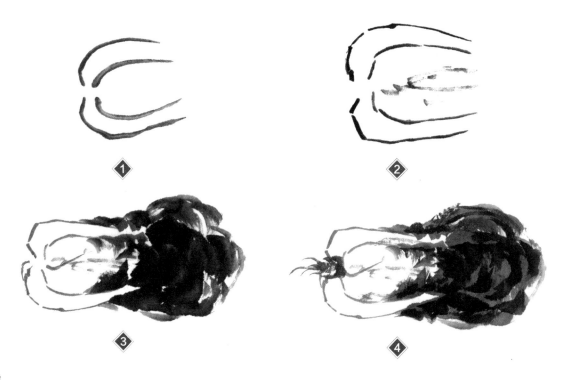

① ② ③ ④

辣椒

辣椒属于一年或有限多年生草本植物。果实通常呈圆锥形或扁圆形，未成熟时呈绿色，成熟后变成鲜红色、黄色或紫色，以红色最为常见。

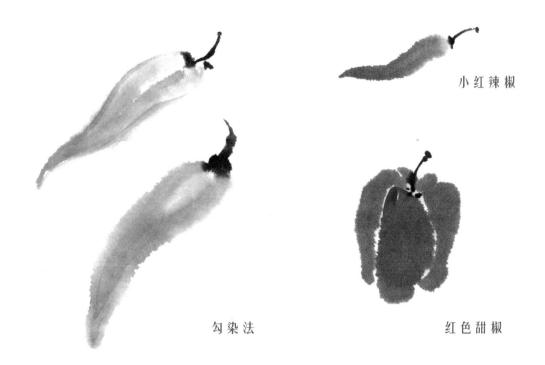

小红辣椒

勾染法　　　　　　　　　　红色甜椒

⊙ 青椒的画法

画青椒时可用淡墨勾线，也可直接用颜色点染。

勾染法　　　　　　　　用色点染法

扁豆

扁豆为茎蔓生，叶片呈小叶披针形，花为白色或紫色，荚果为长椭圆形，扁平，微弯。

⊙ **扁豆的画法**

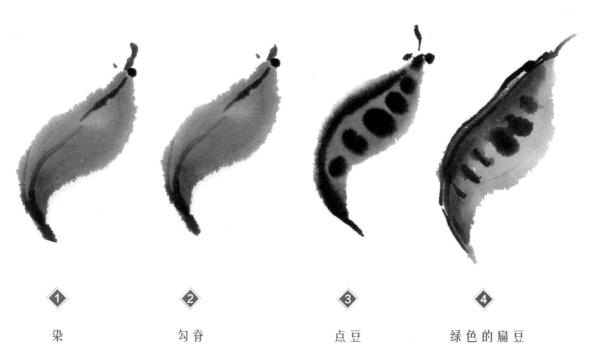

◆1	◆2	◆3	◆4
染	勾脊	点豆	绿色的扁豆

西瓜

西瓜属葫芦科，原产于非洲。西瓜是一种双子叶开花植物，茎的形状像藤蔓，叶子呈羽毛状。果实外皮光滑，呈绿色或黄色且有花纹，果肉多汁，为红色或黄色。

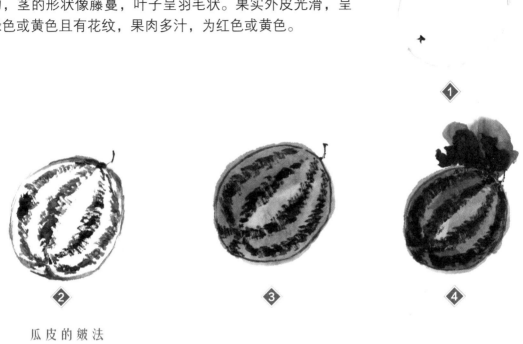

瓜皮的皴法

草莓

草莓是对蔷薇科草莓属植物的通称，属多年生草本植物。草莓的外观呈心形，鲜美红嫩，果肉多汁，含有浓郁的水果芳香。

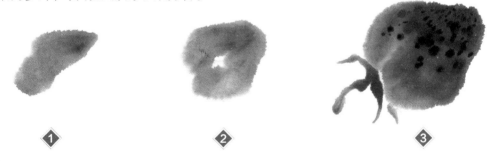

樱桃

樱桃果实小巧，色红，果柄细长。画樱桃时可用朱砂调色。

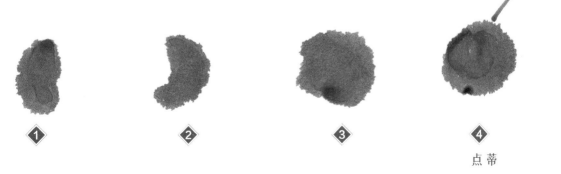

点蒂

萝卜

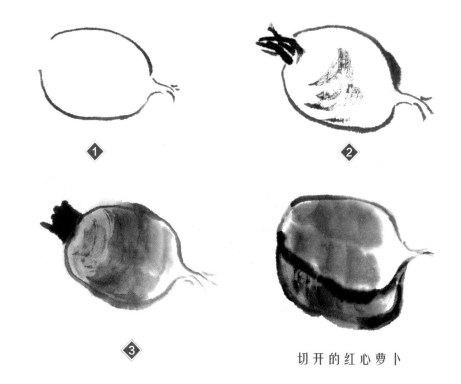

① ②

③ 切开的红心萝卜

萝卜的形态特征为：长圆形、球形或圆锥形，根皮红色、绿色、白色、粉红色或紫色；茎直立，粗壮，圆柱形，中空，自基部分枝。

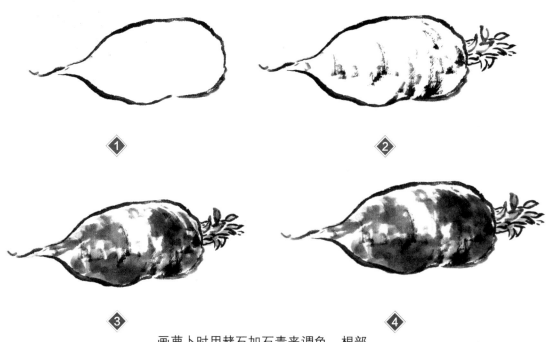

① ②

③ ④

画萝卜时用赭石加石青来调色，根部
偏赭石，表皮略多石青。

南瓜

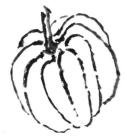

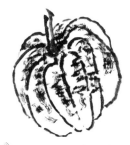

❶ 用笔调墨，少加水，用干笔浓墨勾画南瓜的结构。

❷ 再用侧锋擦出南瓜表皮上面的纹理。

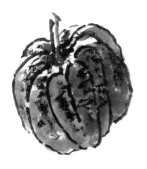

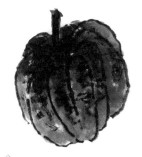

❸ 用藤黄和曙红调南瓜的颜色。

❹ 然后用花青再在上面罩一层颜色。

荸荠

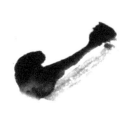

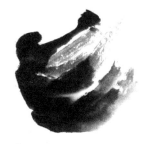

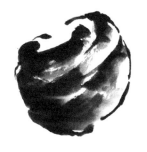

❶ 用水调墨，稍加赭石，用笔转着画出头部的一笔。

❷ 在第一笔下方用同样的方法继续画，画时要注意笔墨的叠加关系。

❸ 然后以同样的笔法画另一边，再用浓墨画出轮廓。

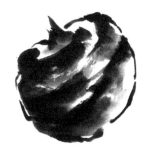

❹ 用笔提出头部的尖顶。

❺ 最后用干笔笔尖蘸墨点出外皮的须。

5.3　果蔬小画欣赏

紫葡萄

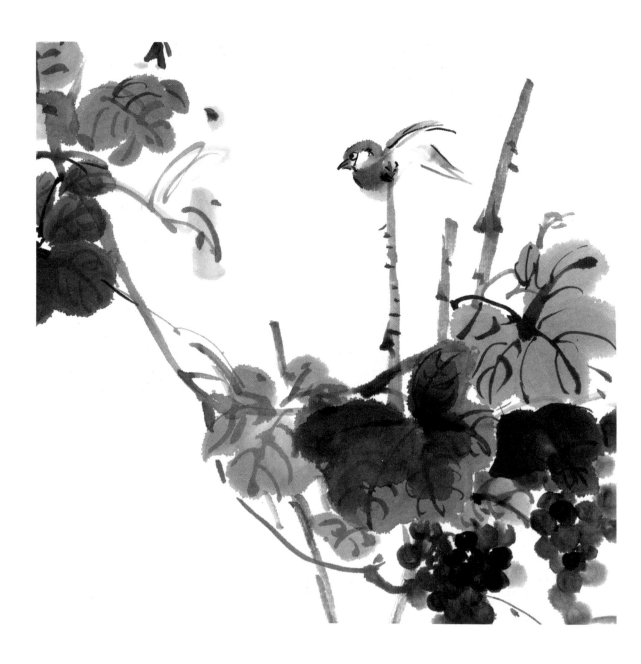

瓜 棚 下

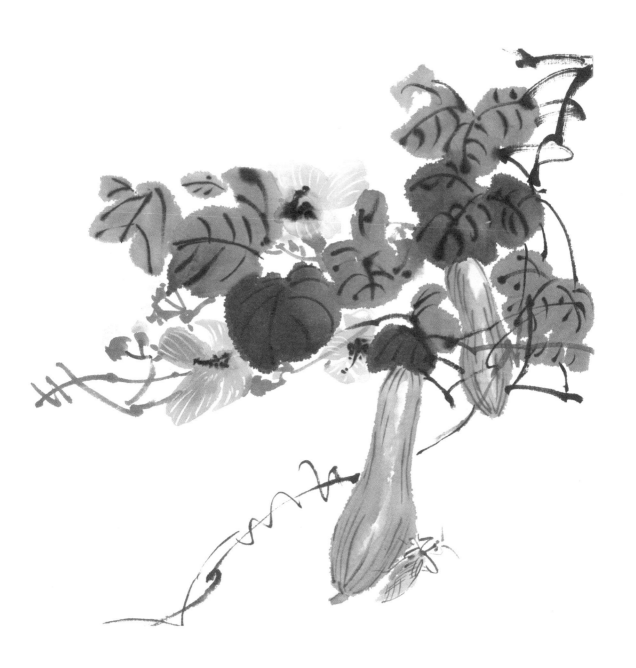

大桃子

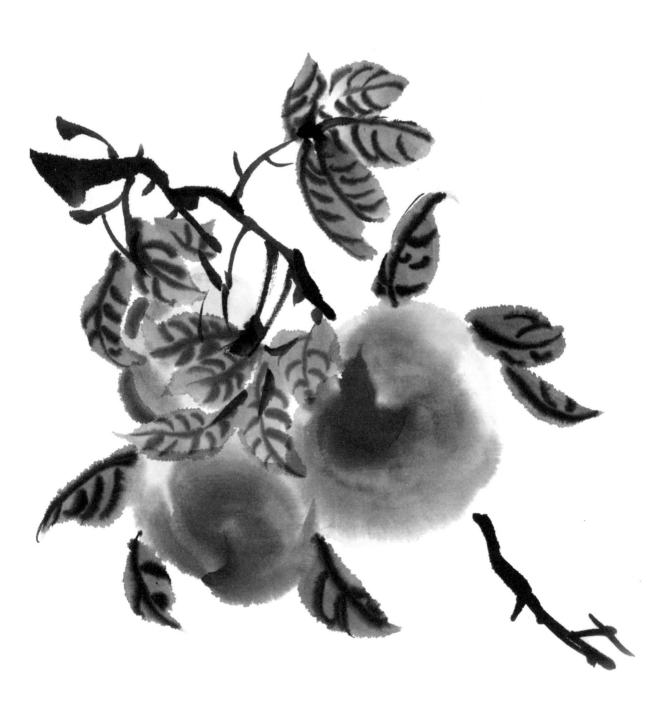

水果组合

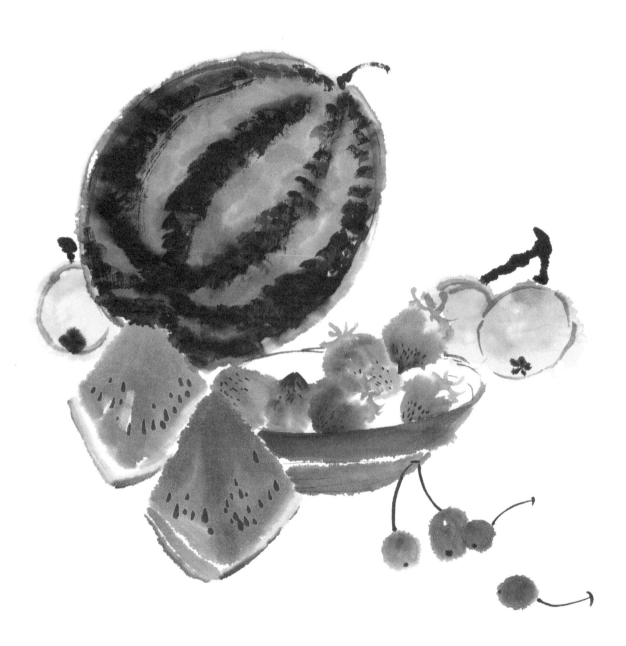

蔬菜组合

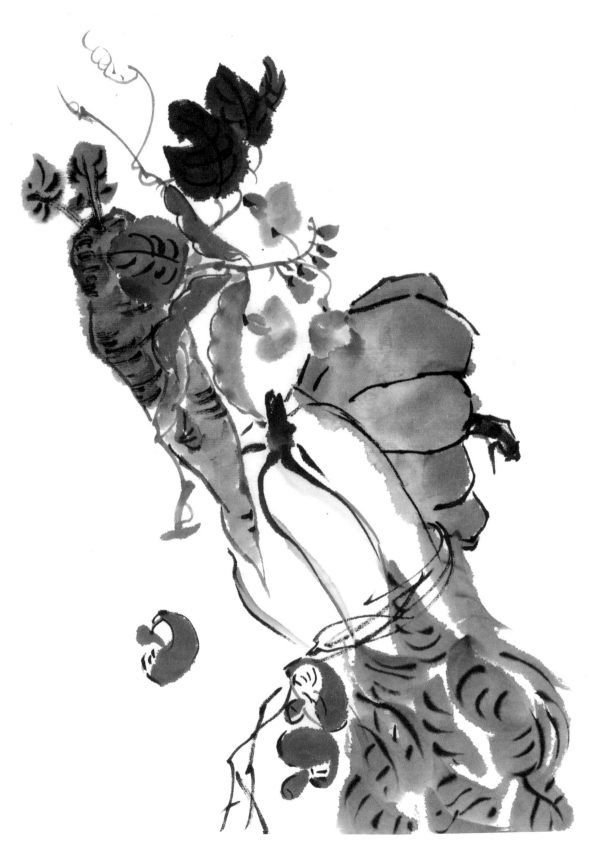

第 6 章 虫鱼画法精讲

虫鱼也是许多中国画绘画者喜欢描绘的对象。因为它们与人们的生活非常贴近，给人们的生活带来了无穷的乐趣。由于虫鱼个头较小，在大作品中所占的比例也就很小，因此绘画者鲜少将其作为主题，它们大多数时候只能以小品的形式出现。

6.1　虫鱼的基础画法

翅的常见画法

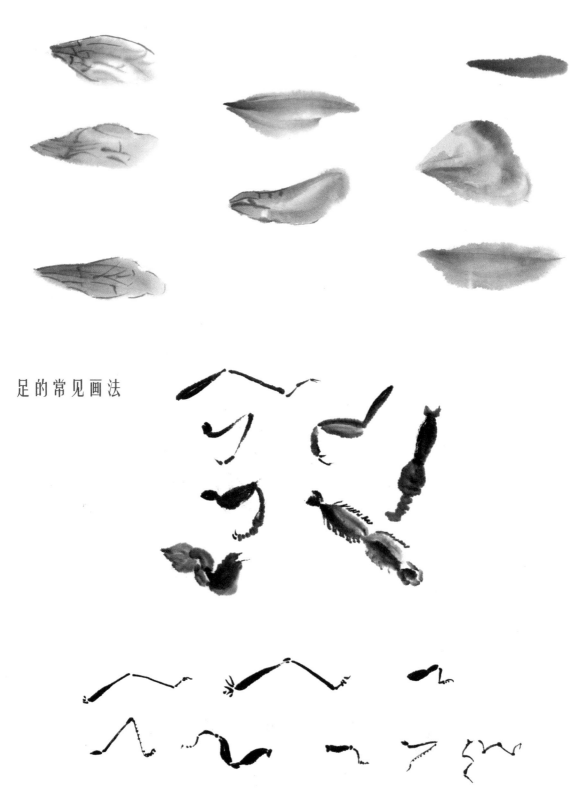

足的常见画法

6.2　实例精讲

蜻蜓

蜻蜓种类繁多，外观颜色丰富。其外形特征有：头圆眼大；翅膀较长；翅膀膜质，有网状翅脉；胸部宽大；腹部细长；六足。

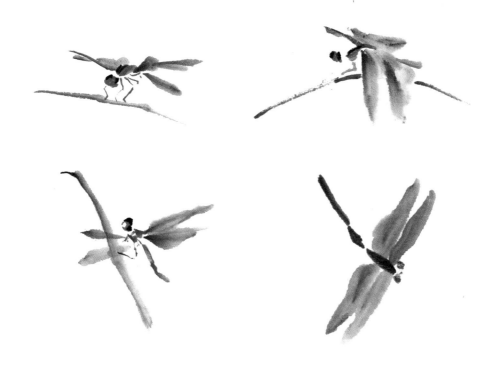

⊙ **蜻蜓的画法**

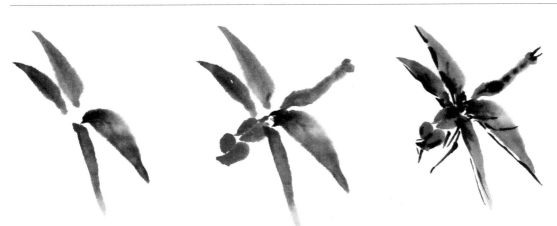

❶　以淡墨调淡赭石色画蜻蜓的四个翅膀，画翅膀时用笔要注意把握虚实关系。

❷　用曙红画蜻蜓的头部和身体，要画出头部两个大眼睛的位置。

❸　再用浓墨勾勒翅膀和肢足，趁墨未干时点上眼睛和腹部上的纹理。

蜜蜂

蜜蜂体积较小，有四翅六足，头部有触须，腹部有环状纹。

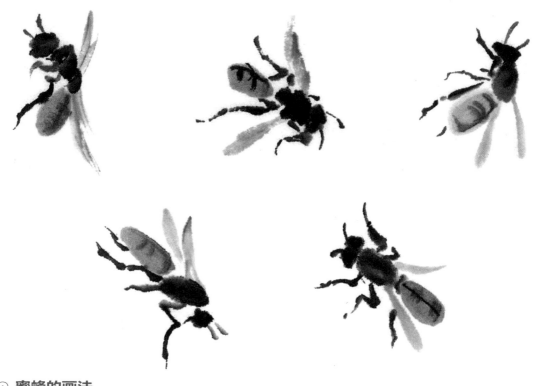

⊙ **蜜蜂的画法**

❶ 用藤黄加些赭石调色，画出蜜蜂的躯干。

❷ 调淡墨画出蜜蜂翅膀。

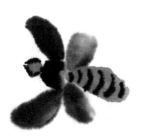

❸ 用重墨勾画出眼睛和腹部，再在胸部罩一层淡墨。

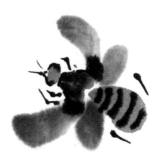

❹ 用笔尖蘸浓墨提出触角和足。

蝉

蝉身体有光泽，有六足且前足较大，蝉翼透明，有清晰的翅脉。

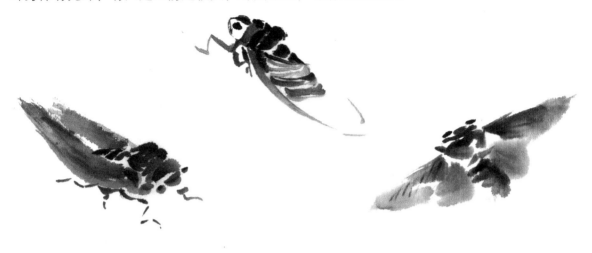

⊙ 蝉的画法

1 以浓墨画出蝉的头及背部。

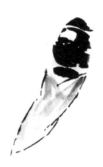

2 用浓墨勾勒出翅膀的外形，用淡墨填色，画出双翅遮盖部分腹节的状态。

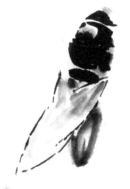

3 将赭石调淡作为腹部的颜色。

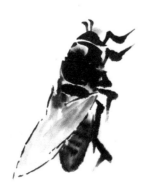

4 加墨勾勒出腹部的轮廓和纹理。再用浓墨画出蝉的肢足。

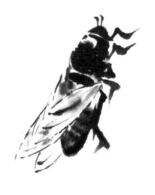

5 最后用笔尖勾勒出翅膀的纹理。

蝴 蝶

蝴蝶种类繁多，色彩艳丽。其外形特征有：翅表面有各色鳞片；四翅六足；前翅较大，后翅偏小。

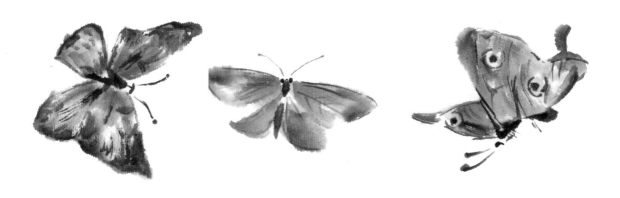

⊙ **蝴蝶的画法**

1 调淡墨画出一边翅膀，注意翅膀的层次表现。

2 画出下面一边的翅膀，把握浓淡变化。

3 再画出另一边的翅膀，可以相对减淡，画得更简洁一些。

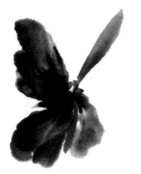

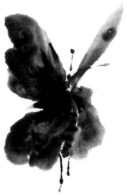

4 用曙红画蝴蝶的身体和头部。

5 再加些蓝色调翅膀上的图案，最后用浓墨勾出触角和足。

蜘 蛛

1 用赭石加淡墨调出身体的颜色,再点出头部和身体。

2 加墨,点出眼睛,并在身体颜色未干时点上墨点。

3 用浓墨勾勒出蜘蛛的八只脚。画脚时要注意虚实分布,重墨加深蜘蛛足肢的关节处。

蜗 牛

1 在半湿的状态下,以较重的墨色勾画出蜗牛壳上的结构,以增强虚实感。

2 以赭石画蜗牛的身体。

3 加少许的墨画出头部和触角,用淡赭石晕染蜗牛的外壳。

4 用笔尖调淡墨点出外壳上的纹理,增强质感。

青蛙

1 用花青和藤黄调出青蛙的基本色，再用笔尖调淡墨画出头部和前肢。

2 接着勾勒出青蛙的头部轮廓，确定眼睛的位置。

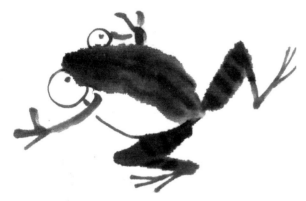

3 最后画出后足，将前肢补充完整，加墨画出身体上的纹理。

螃蟹

1 调浓墨用笔的侧锋画出螃蟹的身体，把握墨的深浅变化。

2 接着画鳌，根部用半侧锋勾勒，顶部用中锋勾勒。

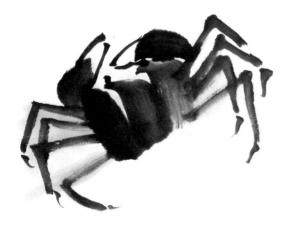

3 最后画足，画足时，先画大腿，再画小腿和爪尖，用笔要墨色略深且灵活，切忌死板，可以表现出螃蟹爬行的动态。

虾

① 用淡墨蘸深墨,一笔一笔画出虾头及尖端硬刺。

② 再用弧形一笔一笔画出虾的五节身躯和虾尾。

③ 在墨快干时,用浓墨加深腹部,再勾出腹足、胸足和双螯。

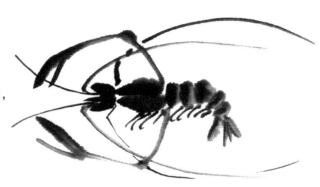

金鱼

① 先用曙红点金鱼的红顶,落笔要自然生动,不可以重复描抹。

② 接着点出金鱼的背部,勾出腹部和眼睛轮廓。

③ 用蘸饱墨的笔,画出金鱼的尾巴,注意要画出尾巴的覆盖关系。

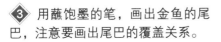

鲤鱼

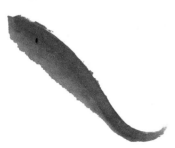 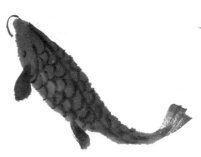 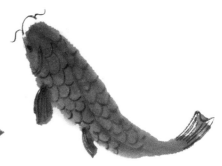

❶ 用笔调曙红，画出一侧的身体。

❷ 再画出鱼的腹部，加入胭脂画出鱼鳞和鱼鳍。

❸ 用笔尖勾出鱼鳍和鱼尾的纹理。

秋刀鱼

 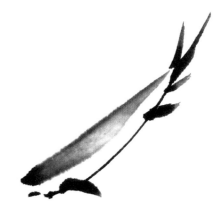

❶ 调淡墨，笔尖稍重些，一笔画出鱼的背部。

❷ 用浓墨勾出鱼的腹部，并提出鱼尾和鱼鳍。

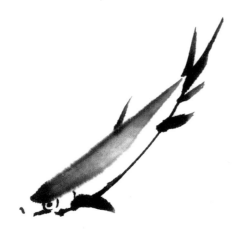 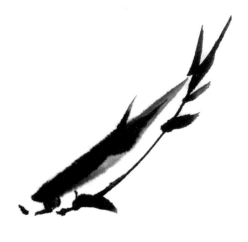

❸ 画出鱼的头部和眼睛。

❹ 再用浓墨罩一边背部的颜色，用曙红点出眼睛的颜色。

6.3 虫鱼小画欣赏

草石之间

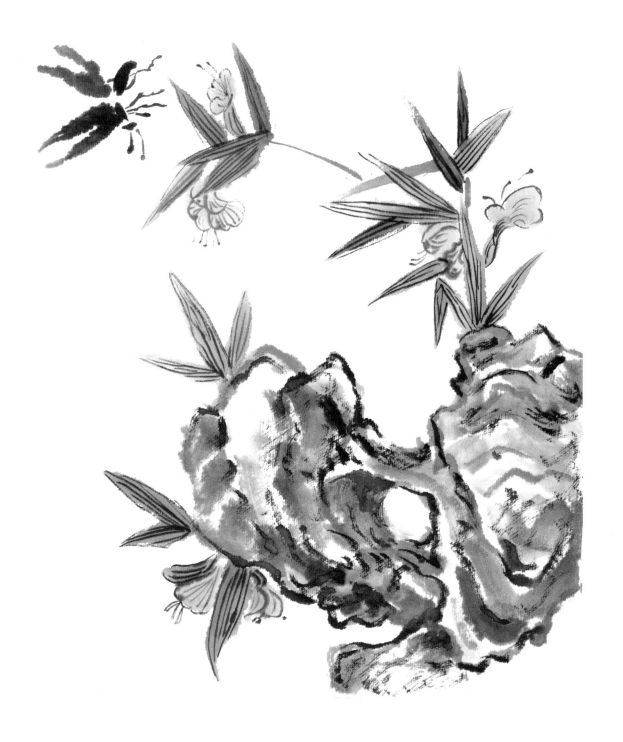

河塘小画

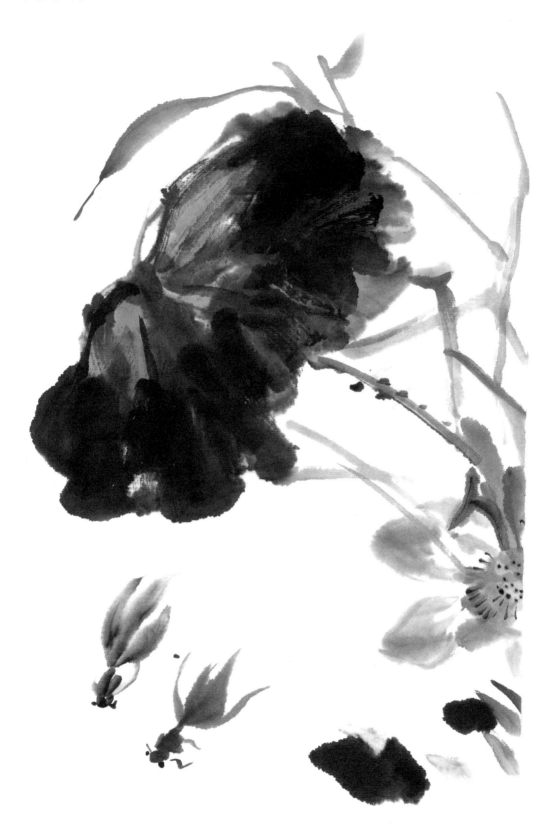

第7章 花鸟画的常见配景

在花鸟画中，花、鸟、虫、鱼等的表现离不开配景的陪衬，以某些物象作为点缀物，能够使画面更加完美且有意境。本章将展示水、草、石等较为常见的配景。

7.1　染勾草

染

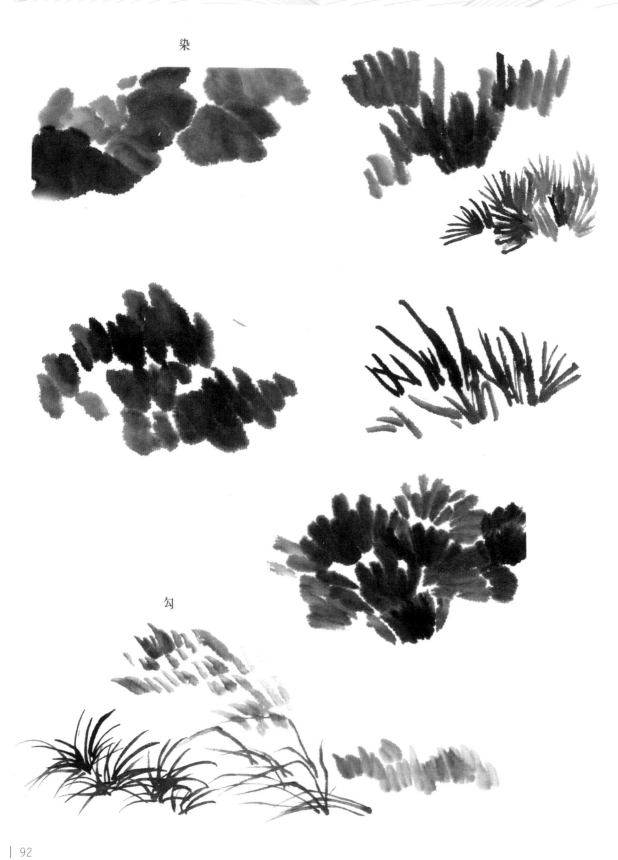

勾

7.2 苔草

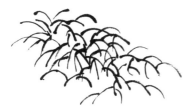

爬根细草

霜后衰草

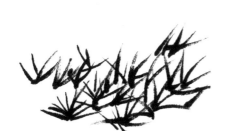

上仰细草

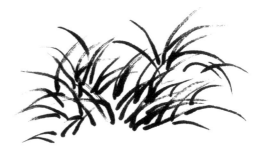

畜生嫩草

攒三聚五苔

根下野荠

呈露苔草

下垂细草

圆点苔草

尖点苔草

7.3　石头

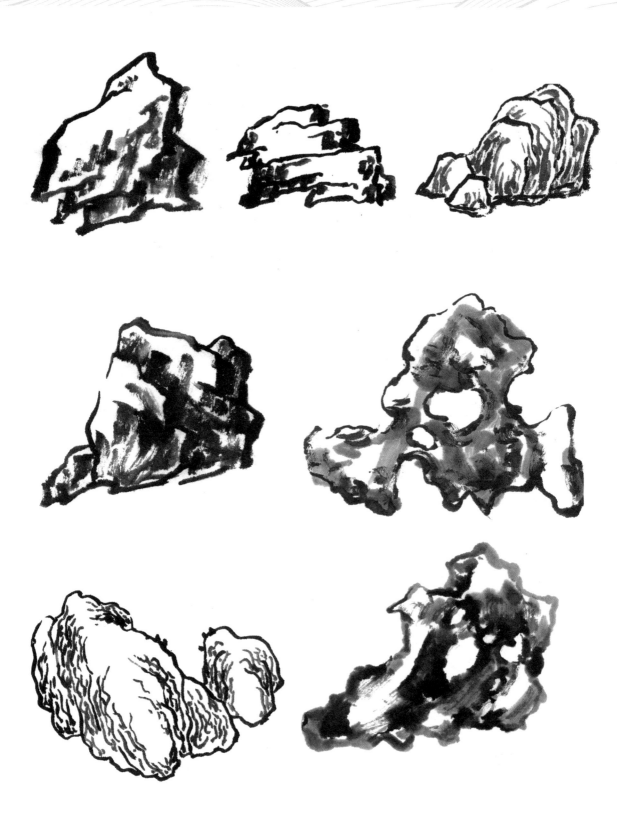

7.4 水

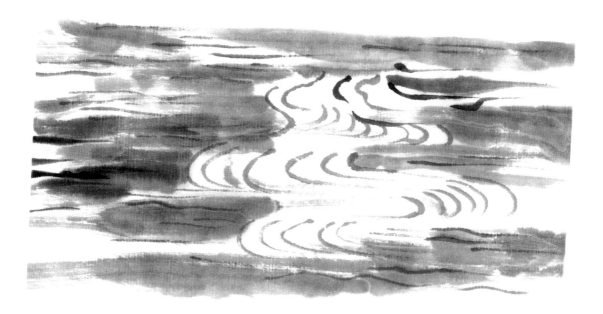